影视特效化妆实用技法

YINGSHI
TEXIAO
HUAZHUANG
SHIYONG
JIFA

吉婷洁
杨雪明
李唐
刘　　编

化学工业出版社

·北京·

内容简介

本书详细介绍了影视特效化妆的基本知识、技巧与方法。具体包括 10 个部分内容，即：影视特效化妆行业概况、影视特效化妆基本工具和材料、基础特效化妆及效果、活体翻模、人脸结构雕塑、翻制雕塑模具、翻制雕塑假皮、假皮粘贴上妆、假皮类特效妆面效果、毛发特效及制作等。

本书适合于普通高校影视化妆、人物形象设计等相关专业或相关课程作为教材使用，也适合于影视化妆的从业者和学习者参考阅读。

图书在版编目（CIP）数据

影视特效化妆实用技法 / 刘吉等编 . -- 北京：化学工业出版社，2022.7
ISBN 978-7-122-41108-2

Ⅰ. ①影⋯　Ⅱ. ①刘⋯　Ⅲ. ①电影化妆技术　Ⅳ. ①J917

中国版本图书馆 CIP 数据核字（2022）第 053568 号

责任编辑：李彦玲　　　　　　　　文字编辑：李　曦
责任校对：王　静　　　　　　　　装帧设计：王晓宇

出版发行：化学工业出版社
　　　　　（北京市东城区青年湖南街 13 号　邮政编码 100011）
印　　装：北京华联印刷有限公司
787mm×1092mm　1/16　印张 8　字数 182 千字
2022 年 9 月北京第 1 版第 1 次印刷

购书咨询：010-64518888
售后服务：010-64518899
网　　址：http://www.cip.com.cn
凡购买本书，如有缺损质量问题，本社销售中心负责调换。

定　　价：59.80 元　　　　　　版权所有　违者必究

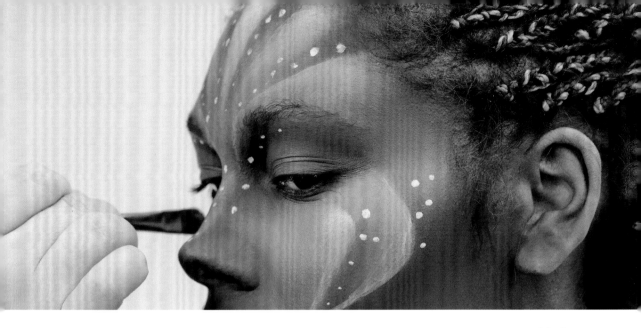

前言
PREFACE

众所周知，在中国影视行业之中，影视化妆造型设计是塑造角色的重要方法之一，它可以帮助导演及演员更生动形象地塑造角色的外貌与性格特点。随着中国电影业的蓬勃发展，电影制作人对于电影整体效果的要求更加精益求精，很多电影行业的附属产业也随之发展起来。影视特效化妆起源于美国，在中国电影业早期最典型的特效化妆代表作《西游记》里面人物形象大多运用了影视特效化妆，如今的影视特效化妆技术越来越成熟，应用空间也越来越广，越来越多对此感兴趣的人在奋力寻找学习特效化妆技术的途径，为中国电影特效化妆技术的发展起到了很大的推动作用，随着电影产业投入的加重，很多影视公司都开始注重人才的培养和技术的提升，带有影视特效化妆的电影在整体投入上都会占有更大的比重。

但想从事这一职业并不容易，做一名特效化妆师首先要有一定的美术功底，并对色彩比较敏感；其次要能雕塑，有三维构形能力；同时还要对化学材料有一定的了解和认识，比如各种硅胶、玻璃钢等，在不同的地方用恰当的材料，效果才能逼真；甚至还需要学习医学，皮肤的构造、人老之后皮肤的触感，被打肿了的脸是什么样子……都是需要了解的。

本书从特效化妆基本常识到假皮上色，再到完成整个特效妆面，由浅至深且尽量详尽地介绍了特效化妆的各种方法及技巧，并配有大量彩

色高清操作细节图。在我们团队辛苦付出的同时，也由衷地希望可以在中国组建出最权威的特效化妆团队，让特效化妆在中国能够有长足发展。

在出版本书的同时，特别感谢原全国美容美发职业教育教学指导委员会副主任杜莉老师对本书编写的指导和帮助。

编者

2022 年 3 月

目录 CONTENTS

10 毛发特效及制作 111

1

影视特效化妆
行业概况

1.1 影视特效化妆发展史

（1）20世纪早期

基础特效化妆技巧早在20世纪30年代就已出现且不断发展，纽约美术家巴克采用艺术雕塑的手法制造出了最早的全脸乳胶面具。另外虽然不算真正特效化妆的开端，但是作为20世纪初科幻类电影的代表作，1918年的《火星之旅》（图1-1），在片中就曾出现了使用头套来化妆出的外星人。

随后出现了众多应用基础特效化妆技术的电影，如1923年《钟楼驼侠》、1925年《歌剧魅影》、1931年《科学怪人》（图1-2）、《吸血鬼》《化身博士》（图1-3）、1932年《亡魂岛》《畸形人》（图1-4）等。

图1-1　1918年《火星之旅》

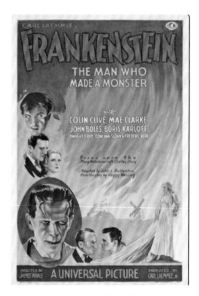

图1-2　1931年《科学怪人》

图1-3　1931年《化身博士》

图1-4　1932年《畸形人》

（2）20世纪中期

20世纪60年代的外星题材科幻片脱离了B级片（B级片的含义约等于成本较低的影

片。在某个特定的产业环境下，相对于那些成本更高的A级片来说，成本较低的影片被称为B级片）的格局路数，开始在特效化妆上下功夫。最具有跨时代革命意义的《人猿星球》（图1-5），造型由化妆特效设计大师约翰·钱伯斯（John Chambers）负责。

图1-5 《人猿星球》海报

他放弃了早期科幻电影惯于使用的头套手法，而是革命性地采用翻模技巧制作乳胶材料的脸部面具。也就是如今我们在《特效化妆大师》里看到的方法：先进行脸型塑膜，再倒入乳胶到模子里，风干后取出制作面具。加上给人猿演员贴毛等繁杂的特效化妆手段（图1-6），据说当时需要近3个小时才能化好一只人猿。更不便的是，乳胶戴上去并不怎么舒服，受热后也容易脱落，每个演员只能小心翼翼，并且用夸张的表情才能展现出人猿的面部变化。

之后这部影片为他带来了一座奥斯卡特别荣誉奖杯（1968年奥斯卡还未设立最佳化妆奖项）。电影界把这次化妆技术的改革视为一种开创性的变革。

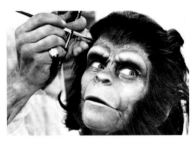

图1-6 《人猿星球》中演员化妆照

（3）20世纪中后期

20世纪70年代美国进入后工业时代。在此时期科幻题材电影兴起，影片制作水平有了很大提高，这时期涌现出了不少外星类科幻片的经典之作：1977年的《星球大战》（图1-7）、1979年的《星际迷航1：无限太空》（图1-8）和《异形》（图1-9）。以《星球大战》为代表，特效电影经历了二次繁荣。故事发生的地点也从地球转向了神秘的宇宙。随后动物恐怖类电影潮流再次抬头，灾难片开始占据上风，怀旧风把人们带到了未被发现的、充斥着昆虫和爬行动物的世界，20世纪后期，科幻电影井喷式爆发，CG技术〔即Computer（电脑）和Graphics（图像制作），是影视作品中运用较多的一种动态图像技术〕

图1-7 《星球大战》

图1-8 《星际迷航1：无限太空》

图1-9 《异形》

越发受追捧，物理特效与CG结合成为电影拍摄的主流方式之一。

（4）21世纪初期

21世纪的外星题材类科幻电影大多走高冷科技路线，如2000年的《火星任务》（图1-10），2005年的《世界大战》（图1-11），以及2007年的《变形金刚》（图1-12）、2009年的《阿凡达》（图1-13）与《第九区》（图1-14），2012年的《普罗米修斯》和2013年的《环太平洋》等。

图1-10 《火星任务》

图1-11 《世界大战》

图1-12 《变形金刚》

图1-13 《阿凡达》

图1-14 《第九区》剧照

外星题材类科幻电影为了照顾观者的视觉感受，多采用数字特效技术来完成宏大的场面，以带给观者科技的美感。不过，在新材料不断创新下的传统物理特效依然在外星题材类科幻电影中发挥着不可替代的作用。

（5）现阶段发展

目前影视技术越来越发达，材料和技术不断升级革新，使得特效化妆技术的应用更为广泛，很多影视剧中都采用了特效化妆技术与后期CG技术相结合的方法来塑造角色，如

《死侍》（图1-15）、《侏罗纪公园2：失落王国》（图1-16）、《毒液：致命的守护者》（图1-17）、《阿丽塔：战斗天使》（图1-18）、《诸神之怒》（图1-19）。

图1-15 《死侍》

图1-16 《侏罗纪公园2：失落王国》

图1-17 《毒液：致命的守护者》

图1-18 《阿丽塔：战斗天使》

图1-19 《诸神之怒》

1.2 影视特效化妆范围及应用

现代的特效化妆包括范围极广，包括老年妆，怪兽妆，假伤疤，各类枪伤、刀伤、烧

伤，各类科幻生物、机器人、遥控人偶、高仿真假人与假体、可运动的假动物和假怪兽等。在美国，好莱坞的特效化妆技术甚至已经走出大屏幕，来到了大街上。

特效化妆是门手艺，即使现在CG技术非常成熟，不少电影里的内容依然需要特化师来呈现。特效化妆技术除了在影视剧中使用，在生活中也有着广泛的应用空间。比如万圣节的恐怖妆容这种节日装扮，这一点在欧美国家得到了强力的发展，每年各种节日盛会、漫展都少不了特效化妆的出现；又比如祛斑、祛疤、祛痘等类型的产品广告拍摄，电视栏目组的道具制作等；以及在娱乐休闲场所、蜡像馆、手办制作店、主题公园和一些纪念活动中，也会用到特效化妆的某些手段；除了这些娱乐性质的活动，在医疗领域如标准化病人（SP）的教学中同样可以运用到特效化妆技术。

总之，特效化妆的应用范围广大，不仅仅只在化妆方面还涉及物理特效、特效道具、特效服装、特效机械、医疗特效、微缩景观、特效灾难等方面。

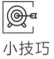

小技巧

在这个行业，关键要记住一点，当你在创作特效化妆效果时，你只能"增加"，不能"减少"。比如，你需要化一个凹陷的面颊，你只能把它的周围加高，来作出一种凹陷的效果。特效化妆师的工作就是在尽量遵循人体解剖学的基础上制作出整容的零件，让演员戴上这些零件后能够改变外形（图1-20、图1-21），并且在尽量不影响演员的前提下达到自然而真实的效果。制作这种零件是艺术与科学相结合的过程。为了舞台和影视表演，设计并制造一个人体部件，特效化妆师需要了解设计、化学、医学等方面的技术，并将它们交叉结合使用来协助完成高质量的角色塑造。

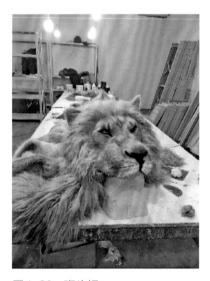

图1-20　狮头帽

图1-21　机械狼

1.3 影视特效化妆大师与经典形象

1.3.1 大师名录

（1）朗·切尼（Lon Chaney）

朗·切尼（图1-22）是特效化妆史上的第一位大师。他被认为是早期电影史上最多能、最权威的演员之一。他善于使用自制的道具改变自己的形象，被人称为"千面人"。1919年，切尼在乔治·隆·塔克导演的电影《神迹人》中首次展现了他化妆大师的天赋。据不完全统计，他参演的作品达到169部，其中最著名的作品有《钟楼驼侠》和《歌剧魅影》。

图1-22 朗·切尼

（2）保罗·布莱斯德尔（Paul Blaisdell）

保罗·布莱斯德尔（图1-23）是20世纪50年代特效化妆界的翘楚人物。他的第一份工作就是帮小成本科幻电影《千眼怪兽》做外星怪兽的设计及特效。在《征服地球》中，他和著名的B级片导演罗杰·科尔曼（Roger Corman）一起构思设计了一个身材矮胖的怪兽。

在1956年上映的《天外魔花》里，保罗·布莱斯德尔则是把外星生物设定成了一个豌豆荚状的东西。这些"豌豆荚"会在人熟睡时侵入人体，冒充人类。

图1-23 保罗·布莱斯德尔

（3）特效化妆界的教父级大师迪克·史密斯（Dick Smith）

迪克·史密斯（图1-24）是十分具有创造力的特效化妆大师，他的电影主要有：《教父》《驱魔人》《出租车司机》和《莫扎特传》等。

"如果不是迪克，美国的特效化妆技术将不会存在"，曾6次摘得奥斯卡殊荣的里克·贝克（Rick Baker）对自己的老师作出了极高的评价。迪克为了追求更好的化妆效果改变了全脸面具的做法，他首创以局部面具来面对不同的需求。迪克发明的新技术为特效化妆带来了改变，迪克的方法只要在需要的部位贴上橡胶就可以了。

当今很多位奥斯卡最佳化妆奖得主都是迪克的学生，他们都得到过他的技术传授，可以说是迪克·史密斯，成就了现在的美国电影特效化妆产业化的局面。

图1-24 迪克·史密斯

2012年第84届奥斯卡奖（美国电影学院奖）授予了他终身成就奖。

（4）意大利电影特效制作大师卡里奥·兰巴尔迪（Cario Rambaldi）

卡里奥·兰巴尔迪（图1-25）曾凭借《外星人E.T》《异形》及《金刚》三部影片获得奥斯卡最佳视觉效果奖。他对木偶、机械和电子工程技术方面具有丰富的经验，他是20世纪70~80年代大银幕后最活跃的特效化妆大师之一。

图1-25　卡里奥·兰巴尔迪

兰巴尔迪擅长设计可以在银幕里上天入地的怪物，现实生活中种种形态的生物能够给他以灵感。他一生致力于电影事业，初次试水电影特效是1956年为一部低成本科幻电影制作恐龙道具。在积累了多年经验后，兰巴尔迪于1975年凭借意大利恐怖电影《深红》获得业界认可，后受邀参与好莱坞电影《金刚》的制作。《金刚》之后，他搬到美国，并在那里一待十多年，这期间他与大卫·林奇合作了《沙丘》，与理查德·弗莱彻合作了《毁灭者柯南》。

兰巴尔迪创造过狰狞可怖的"异形"电子控制头套，在斯皮尔伯格的《第三类接触》中创造出单纯善良的外星生物，还与其他人合作完成了《金刚》中42英尺（1英尺=0.3048米）高的电子仿真猿猴面具。

在他的代表作《外星人E.T》中使用钢材、聚氨酯、橡胶、液压和电子控制系统等，制作出双眼凸如鼓且皮肤干瘪丑陋逗趣的外星生物。这个外星生物能够完成150个独立动作，例如皱鼻子、舒展眉头、伸长脖子等。由于他制作出了三套机械人道具和两套特制衣服，由演员穿上特制的服装与面具表演，把外星人真实地呈现在了银幕上，因此有了"E.T之父"的绰号。

（5）乳胶面具的开创者——约翰·钱伯斯（John Chambers）

图1-26　约翰·钱伯斯

约翰·钱伯斯（图1-26）为《人猿星球》这部电影设计了三种不同种类的人猿：军人人猿、科学家人猿，还有政治家红毛人猿。人猿在表演时需要展现丰富的面部表情。于是约翰·钱伯斯放弃了早期科幻电影惯于使用的头套手法，而是革命性地采用翻模技巧，制作了乳胶脸部面具。

约翰·钱伯斯还创造性地设计了斯波克（Spock）的那双假体尖耳朵，作为一个人类和瓦肯星人的混血儿，斯波克以智者的完美形象代表了当时人们想象中高等文明的纯逻辑性及先进性。

个人成就：2002年好莱坞化妆师和发型师协会终身成就奖，1969年奥斯卡（美国电影学院奖）终身成就奖，1980年艾美奖化妆突出成就奖提名。

（6）斯图尔特·弗里伯恩（Stuart Freeborn）

斯图尔特·弗里伯恩（图1-27）是来自英国的一位传奇电影化妆师，他从20世纪30年代起就开始从事电影化妆工作，可以说是现代电影化妆行业的领路人了。

他的作品中，最令人熟知的是《星球大战》三部曲，他精心打造了尤达大师（Yoda）和楚巴卡（Chewbacca）的特效化妆。尤达大师的造型就是源自他本人的相貌。老爷子本身也是个有趣的人。

1935年他凭借自己高超的化妆技术假扮成埃塞俄比亚末代皇帝海尔塞拉西一世，在伦敦城里开车兜风。虽然因此被警方拘留，但也收获了自己的第一份化妆工作。2013年2月5日，斯图尔特·弗里伯恩在伦敦逝世，享年98岁。

图1-27　斯图尔特·弗里伯恩

（7）异形之父——汉斯·鲁道夫·吉格（Hans Rudolf Giger）

汉斯·鲁道夫·吉格（图1-28）通常称为H.R·吉格，是一位瑞士知名艺术家。1978年吉格担任科幻惊悚片《异形》的美术设计，并因此获得奥斯卡的最佳视觉效果奖，被称为"异形之父"。

吉格在设计异形时用到了很多特殊材料，包括聚酯纤维、橡胶、鲜肉、动物骸骨和贝壳，异形结构复杂的尾部直接使用了真实的蟒蛇蛇脊椎骨，那些背后像气管一样的器官则是劳斯莱斯的汽车尾气管。他甚至亲手制作了金属牙齿，使得怪物兼具人与机械的特征。

演异形的演员为此吃了不少苦头。所有走动和爬行动作都要穿着特殊的全身橡胶戏服完成，每穿一次就需要花费一个小时的时间。吊威亚的时候更困难，演员根本看不到戏服外的情况，只能靠剧组的人吼出动作提示，才能继续完成。在这种困难下，片中还想保持"异形"的神秘感，不给异形太多正面镜头。

异形系列到了第三部才加入了一些CG技术，但即使到了1997年的第四部，依旧还是有真人特效化妆的部分出现，这是由于当时的CG技术还无法传达出逼真的质感。

图1-28　汉斯·鲁道夫·吉格

（8）斯坦·温斯顿（Stan Winston）——美国好莱坞电影特效全才大师、电影角色的"造物主"

斯坦·温斯顿（图1-29）是好莱坞影像界一位领军人物，曾经获得四项奥斯卡奖，他帮助塑造了现代影片中一些最具突破性的角色。

温斯顿因为在电视剧《夜行神龙》幕后的出众表现，赢得了他职业生涯中的第一个艾美奖。1974年，斯坦·温斯顿和另一位特效界的泰斗级人物里克·贝克合作了电视剧《珍

图1-29 斯坦·温斯顿

瑰曼小姐自传》，将女演员西西莉·泰森变成了一位110岁的老人，这也为他们赢得了第二座艾美奖。他和他的团队在很多电影中创造了各种各样经典的怪物造型：这些电影包括《异形》《终结者》《铁血战士》《阿凡达》《侏罗纪公园》《钢铁侠》等。

作为特效界名副其实的先驱和领袖，斯坦·温斯顿对特效艺术的不懈追求、对特效技术的发明和创新影响并带动了整个行业的发展。他也是第二位在好莱坞星光大道留下属于自己星星的特效大师。

（9）特效化妆界的顶级大师——里克·贝克（Rick Baker）

里克·贝克（图1-30）在特效化妆界40余年，是数一数二的大师。在职业生涯早期，师从于电影化妆先驱和创新者迪克·史密斯，2015年宣布退休。

贝克在1981年成立 Cinovation Studios公司，他的作品，诸如《美国狼人在伦敦》《肥佬教授》《黑衣人》《圣诞怪杰》《艾德·伍德》以及迈克尔·杰克逊的MV《战栗》和《热带惊雷》都给观者留下了极其深刻的印象。

里克·贝克的成名作是《美国狼人在伦敦》，里克·贝克用传统的乳胶和机械操作，加上定格摄影（stop motion）的技术，完美地创造并拍摄出了狼人变身的详细过程。

里克·贝克曾经7次获得奥斯卡奖，5次获得提名，这在化妆师界是首屈一指的。

图1-30 里克·贝克

（10）维塔数字公司创始人理查德·泰勒（Richard Taylor）

理查德·泰勒（图1-31）是一位来自新西兰的电影特效大师，世界知名的新西兰电影视觉特效艺术家和电影企业家。他是电影特效师、电影服饰设计师、电影化妆师，曾多次获得奥斯卡奖的最佳特效、最佳化妆、最佳服饰设计奖。具体有2001年《指环王》最佳化妆、最佳视觉效果奖，2003年《指环王》最佳化妆、最佳服装设计奖，以及2005年《金刚》的最佳视觉效果奖。

图1-31 理查德·泰勒

1994年，维塔数字公司参与视效制作的第一部电影《罪孽天使》上映。之后陆续参与《指环王》《金刚》《纳尼亚传奇》《阿凡达》等作品的制作与拍摄。

理查德·泰勒负责维塔数码公司中包括概念图、道具、服装、布景、模型、雕塑的部分，其中的王牌是各类怪物和武器盔甲的设计制作。另一创始人彼得·杰克逊主要负责掌管的是维塔数码公司中视觉效果方面的工作。

1.3.2 经典形象赏析

（1）1925年《失落的世界》

《失落的世界》（图1-32）改编自柯南道尔的同名小说，是真正意义上的怪兽片始祖，20世纪20年代的特效，使用微缩模型重现了失落荒岛上热带雨林的各种奇观和原始生物，对之后怪兽电影的特效（尤其是恐龙类）产生了巨大影响。

该片的模型师花费了两年时间制作了共50个模型，平均45厘米长、30厘米高，以12种不同的恐龙为代表，关节处都可活动，甚至模型内植入了气胆，在人工操作下可以进行"呼吸"。可以说不光是怪兽片也是恐龙主题电影的鼻祖。

图1-32 《失落的世界》

（2）1933年《金刚》

《金刚》（图1-33）是电影特效的一大里程碑，尤其是对传统的停格技术臻至大成的运用技巧。《金刚》中那头看上去有15米高的巨龙，实际上不足半米高。另有一个5米多高的连头带肩的大猩猩模型，内藏三人，用压缩空气和杠杆控制其头部动作。

（3）1945年《黑湖妖谭》

《黑湖妖谭》是最具代表性的怪兽电影之一，创造性地塑造了经典"鱼妖"Gill Man的形象。该片成为了20世纪中叶"3D黄金时代"的代表作之一。

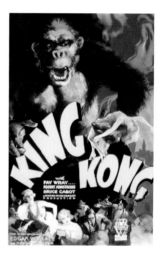

图1-33 《金刚》

（4）1951年《地球停转之日》

在《地球停转之日》（图1-34）中从落在华盛顿公园里的飞碟上缓缓走下一个和人类毫无差别的外星人克拉图，以及一个全身金属的机器人高特。机器人服装是使用当时流行的发泡乳胶制成，外面还喷了铝。机器人眼部发出的光芒是由动画后期制作的。由于衣服不通风，机器人的演员洛克·马丁最多演20分钟就要脱衣休息。

（5）1954年《哥斯拉》

《哥斯拉》（图1-35）的灵感来自于原子怪兽。它是日本怪兽电影的鼻祖，世界最知名的

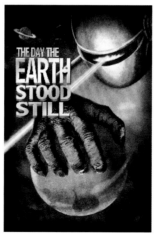

图1-34 《地球停转之日》

图1-35 《哥斯拉》

怪兽电影之一，同时开创了日本特摄剧的时代。

（6）1954年《海底两万里》

《海底两万里》（图1-36）是迪士尼第一部CinemaScope制式的宽银幕电影。该片在特效上最大的亮点是一只耗费20万美元制作的巨大的机械鱿鱼，这只机械鱿鱼是由特效专家罗伯特·A.麦蒂完成的（20年后，他又帮助斯皮尔伯格造出了大白鲨的模型）。

这条巨型鱿鱼重达2吨，全身材料有钢筋、橡胶、塑料、玻璃，它的头部可以在遥控下活动。

图1-36 《海底两万里》

（7）1956年《禁忌星球》

《禁忌星球》中有着20世纪50年代制作最精细的机器人，全身多个部位可以活动，连在身上的各种电缆长达700多米，米高梅电影公司舍不得这个机器人只用一次，后来又用到了其他电影中及电视剧中。它需要内部进入一个人进行操控。

（8）1968年《人猿星球》

电影《人猿星球》对特效化妆技术影响十分巨大。化妆师约翰·钱伯斯联同化工专家开发出一种新的乳胶化合物，以及配套的黏合剂与颜料，仅仅为了满足影片的需求。

他使得材料能够重复使用，极大地降低了影片在化妆上的开销并缩短了工作时间，之后他的这一技术很快被同行采纳，用来加快工作效率。

（9）1975年《大白鲨》

在《大白鲨》（图1-37）中道具组制作了三只机械鲨鱼，一只是全身模型用于水下拍摄，一只右转身的模型和一只左转身的模型。

要让它们工作起来，涉及复杂的气体力学、水力学和电子技术。特效师麦蒂从泥塑模型起步，一步步摸索才造出了真实鲨鱼般大小的机械模型。

图1-37 《大白鲨》

（10）1979年《异形》

在《异形》（图1-38）中所用的基本上只有几种基础的特效技术，如烟火、化妆、机械、模型、木偶、缩微摄影，但每一项都被导演斯科特及他手下的特效师运用到了极致。

其中异形怪物都是人穿着发泡乳胶的外壳在装扮，当然在《异形》的每一部中也都有改进，到了第四部中的异形已经是液压系统控制下的机械装置了。

《异形》中最惊心的一幕或许是小异形从演员身上破体而出的镜头，小异形是由人来控

制移动的模型，演员胸腹上有一层假壳，小异形就是从这里面钻出的。

（11）1981年《外星人E.T》

《外星人E.T》（图1-39）中E.T面部的设计借鉴了卡尔·桑德伯格（Carl Sandburg）、爱因斯坦和海明威的面孔。剧组共制作出四只E.T头颅，其中一只用于组成机器外星人，其余的则负责完成面部表情。另外，剧组还找来两位侏儒和一位无腿少年轮流穿着E.T服装进行表演。

（12）1981年《美国狼人在伦敦》

在《美国狼人在伦敦》中里克·贝克设计了一种叫做change-o-head的技术，首先从演员身上翻制下模型面具，再在面具底下用充气球胆和牵引杠杆控制其变形来完成演员由人到狼的变形过程，这项技术不仅可以用在演员的头部，演员的脸、手、腿、后背的变化也都能被清晰看到，另外狼人毛发由内向外的生长过程是用拍摄毛发被拉进乳胶皮肤的镜头后再逆放来达成的。

图1-38 《异形》中异形的造型

（13）1982年《怪形》

《怪形》（图1-40）被视作电影特效化妆领域的标杆，而该片的特效化妆师鲍勃·博廷（Rob Bottin）当时年仅22岁。他18岁自里克·贝克处出师，开始自立门户。

片中的食人花是极为精细的特效装置，花瓣由12只犬舌及数排犬齿构成。

图1-39 《外星人E.T》中E.T的造型

（14）1991年《终结者2》

《终结者2》中T-1000的镜头除了使用了当时最先进的CG技术，在拍摄中也将传统的烟火、机械特技使用得十分绚烂。传统的发泡乳胶等材料也有用到，比如在片中多次出现的爆头镜头，其中使用的头部模型。

（15）1993年《侏罗纪公园1》

在《侏罗纪公园1》（图1-41）里斯坦·温斯顿制作并拍摄了电影中所需的机械恐龙，《侏罗纪公

图1-40 《怪形》

图1-41 《侏罗纪公园1》

园1》推出的时间恰逢电子模型在电影行业应用的顶峰时期。片中的恐龙全部按照一比一还原真实恐龙制作。

Animatronics 是指利用电气电子等方式操控电影中所需要的动物、怪兽、机器人的技术。

（16）1996年《独立日》

著名真人秀《特效化妆大师》评委之一格伦·赫特雷克就是《独立日》的化妆师。片中设计的外星生物来自25光年外的格雷斯星系，是一种有机生命体，长得像蝗虫，多触角且头盖骨扁平。该片的特效由新西兰特效公司维塔完成。

（17）1997年《星河战队》

在《星河战队》中导演保罗·范霍文利用了当时最先进的 CG 技术，制作了一系列的外星巨虫。同时也邀请了全球最著名的怪物特效制作工作室 ADI 来制作电子机械怪物。ADI 可以说是机械特效团队中的翘楚，曾创造出众多的经典机械角色。

（18）1997年《黑衣人》

在《黑衣人》中大量的特效是可动模型和 CG 动画结合的产物，比如那群搞笑的虫子特工组，就是先制作出可动模型，拍摄时由职业布偶师操控，最后再将素材进行后期加工。

而在《黑衣人》的第二部中画面则更多借助的是先进的数字技术，影片中加入了用模拟流体软件制作的镜头。但贝克的团队也没闲着，片中触须系女外星人吃掉歹徒后鼓出的大肚子就是由软塑料和泡沫制作的实体道具。另外，片中的一对鸟类夫妻也是真人特效化妆的杰作，羽毛都是人工制作的，鸟嘴里还有可以控制开合的小机关。

在 2012 年的《黑衣人》第三部中，里克·贝克充满想象力地一共创作出了 127 种外星生物，虽然根据影片中穿越剧情的需要，多数外星生物设计都是借鉴了复古 B 级片中的造型。

近些年与特效息息相关的影片越来越多，影响力也越来越大，如：《哥斯拉》系列、《星际迷航》系列、《黑客帝国》系列、《X 战警》系列、《星际公敌》（2001）、《后天》（2004）、《童梦奇缘》（2005）、《汉江怪物》（2006）、《复仇者联盟》系列、《太平轮》（2014）、《魔兽》（2016）、《西游伏妖篇》（2017）、《至暗时刻》（2017）、《奇迹男孩》（2018）、《水形物语》（2018）。特效化妆对于塑造优秀影片，优秀角色都起着举足轻重的作用。

2

影视特效化妆的
基本工具与材料

2.1 喷枪

2.1.1 喷枪的种类及应用

在特效化妆领域中，常常会使用到喷枪（或叫喷笔）进行上色。喷枪在这里代替了原始的化妆刷，能够轻松、快速、准确地给材料进行上色。喷枪使用的好坏会直接影响到最后妆面的整体效果。喷枪的类型分为单动型喷枪和双动按钮型喷枪。

（1）单动型喷枪

如果按下按钮便会有空气喷出，同时颜料会形成雾状喷出的就是"单动型"喷枪（图2-1）。这种喷枪通过事先设定好颜料的喷出量，就能进行稳定上色。

特点：由于结构简单，所以保养起来也更方便；虽然能够喷出以点成面的效果，但是不太适合做精细的作业。

调节方法：首先通过确定针头的前后位置来确定颜料的喷出量，之后只要按下按钮，颜料就会和空气同时喷出。

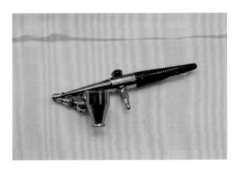

图2-1　单动型喷枪

（2）双动按钮型喷枪

如果按下按钮后只会有空气喷出，继续向后拉才有颜料成雾状喷出的就是"双动型"喷枪（图2-2）。

特点：在操作过程中双动按钮型喷枪虽然可以应对更为精细的上色需求，但是其构造复杂，产品种类多不易挑选。

调节方法：决定颜料喷出量的针头是与按钮相联动的，根据针头后退量的不同就能带来细微的效果变化。由于喷枪内置了弹簧，所以只要松开手指，按钮就会归位。

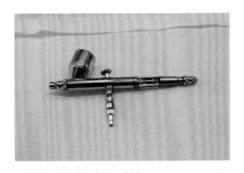

图2-2　双动按钮型喷枪

2.1.2 喷枪使用技巧

对于喷枪的练习，首先需要了解喷枪构造，清楚明白在喷涂表面后自己想要呈现出什么样的效果，才能更精准、快速地掌握喷枪的使用技巧。

单动型喷枪和双动按钮型喷枪使用的方法略有不同，但它们有共同的操作技巧。

① 喷枪与工作表面的角度：喷枪与工作表面必须保持相应角度，使用时绝对不能仅仅由手腕或手肘来做弧形的摆动，需要整条手臂摆动的角度才能够满足工作所需。

② 喷枪嘴与工作表面的距离：正常的喷涂距离应与喷枪的气压、喷枪的扇面调整大小以及颜料的种类相配合。一般喷涂距离为10~15厘米，实际距离可通过对贴在墙上的纸张试喷来确定，喷涂距离越短喷涂气流的速度就越高，这样会使涂层出现波纹不匀；而喷涂距离过长又会有过多的稀释剂被蒸发，导致涂层发干、不通透，影响颜色的效果。

③ 喷枪的移动速度：喷枪的移动速度与环境温度、颜料的稀释度有关，喷枪移动过快会导致涂层过薄，而喷枪移动过慢会导致出现积流的现象。

④ 喷涂压力：正确的喷涂气压与颜料的种类、稀释剂的种类以及稀释后的黏度有关，一般由调节气压，进行试喷来确定。

⑤ 喷涂方法、路线的掌握：喷涂方法有重叠喷涂法、交替喷涂法。喷涂路线应按照"从高到低、从左到右、从上到下、先里后外"的顺序进行。第二遍单方向移动的路线与第一遍相反，可将颜色面喷涂的更均匀。

2.1.3 喷枪的日常保养

用毛刷清洗喷枪上的颜料，清洗时注意气孔和喷口内是否有颜料残留，应确保清洗干净，否则残留颜料干燥后会影响喷枪的后续使用，造成雾化不均匀。清洗各部件只能使用专用清洗剂和毛刷等软质工具，切忌使用铁丝等硬质器具，否则则会损伤喷嘴形态，影响气孔、气流而造成颜料雾状不正常。

清洗喷枪一定要清洗干净，否则干燥后残留颜料会使喷壶和枪体粘接，下次使用时难以拆下，连续多次强行拆下会损伤喷枪的密封性能，从而造成颜料泄漏。

2.1.4 喷绘图案实训

在前面讲到，喷枪是特效化妆师的化妆刷，所以喷枪的熟练使用程度直接决定了一个特效化妆师的上妆效果。若要喷枪使用自如可以绘制任何图案建议先从绘制简单的图案、图形以及颜色的变化开始。

（1）点状图案

在点状图案的喷绘中，首先需要了解一件事情：在使用单动型喷枪时，可以通过控制喷嘴的大小，按下按钮的力度以及持喷枪的角度，来轻松实现散落的不同点状图案的绘制。这也是特效化妆师必须掌握的技巧。

图2-3　以细小的点形成完整平面1

皮肤表面是有很多毛孔的，在绘制人体皮肤时为了体现质感，需要以点成面绘制皮肤表层的纹理状态。这也是单动型喷枪在绘制人体皮肤时最大的优势。双动按钮型喷枪在此方面，略显弱势。

单动型喷枪实例：要在一张白纸上绘制大小、间距均匀的点状图案，以细小的点形成一个完整平面，如图2-3、图2-4所示。

图2-4　以细小的点形成完整平面2

（2）线条图案

在绘制不同粗细及形状的线条时，要注意调节喷涂时喷嘴离纸张的距离、喷枪气压的大小以及手臂摆动的细小变化。可以用喷绘指定线条进行练习，提高使用喷枪的准确度。

细线条：需要拉近与纸张的距离，喷嘴调小、气压调小、精准地进行细线的绘制。

粗线条：与细线条大致相同，只是需要改变喷嘴的大小、气压的强弱，以此来熟悉不同前提条件下绘制图案的区别。

波浪线条：波浪线条图案的绘制要注意手臂摆动角度的大小，且不可用手腕进行摆动，会造成图案绘制不均匀，图案面积无法掌握。

（3）渐变色图案

① 在绘制不同层次的颜色时，要注意颜色深浅的叠加变化。双色渐变或叠加时，有多种喷绘方式，由上向下、由下向上都可以达到同样的效果。

② 双色渐变或叠加的喷绘需要注意在颜色衔接处拉开与纸张的距离，使得双色不晕染、不压色，如图2-5所示。

图2-5 双色渐变图案

2.2 特效化妆刷

由于在影视特效化妆中所用的刷具经常会接触到化工产品，所以特效化妆刷材质不同于普通化妆刷，是由特制的耐腐蚀刷毛制作而成。

比如，Bdellium Tools 是一个专门生产化妆刷的品牌，不止有彩妆刷还有特效化妆专用的刷子，它是特效化妆专业刷行业内的佼佼者，是很多好莱坞知名化妆师的御用品牌。

2.3 异丙醇、丙酮

（1）异丙醇

异丙醇是一种有机化合物，行业中也叫作IPA，是一种无色透明液体，易燃，有似乙醇和丙酮混合物的气味。溶于水，也溶于醇、醚、苯、氯仿等多数有机溶剂。

在特效化妆中的主要用途：调和、稀释酒精颜料；清洗假皮上的灰尘；清洗特效化妆笔刷，去除笔刷上的颜色与白胶。

（2）丙酮

丙酮，是一种有机物，为最简单的饱和酮，是一种无色透明液体，有微香的气味。易溶于水和甲醇、乙醇、乙醚、氯仿、吡啶等有机溶剂。易燃、易挥发，化学性质较活泼。

在特效化妆中的主要用途：溶解假皮边缘，使假皮与皮肤更好地融合。

2.4 特效化妆中的基本材料与黏合剂

特效化妆中经常采用不同的材料制作塑型假皮来完成特殊造型效果的需求。其中常用的假皮材料有：乳胶、发泡乳胶、硅胶等。各种材料价格不同，低成本的以乳胶为主要材料，高成本的以硅胶为主要材料。

（1）白胶

是特效化妆中常用的黏合剂之一。主要用于乳胶假皮、发泡乳胶假皮的粘贴。它是由医用黏合剂发展而来，不会对皮肤造成任何刺激或产生过敏反应。白胶只需要少量涂抹，不可堆积。使用吹风机吹至透明即可粘贴住。干燥的白胶可以使用99%的酒精重新激活。

（2）硅胶假皮黏合剂

也称Telesis硅胶类假皮专用粘贴胶水，专用于硅胶类假皮的粘贴。

2.5 接边膏

用于衔接假皮与真皮肤之间相接处的边缘部位，使真皮肤与假皮之间能够过渡自然。

2.6 PAX

PAX是特效化妆中常用的上色材料之一。常用于对发泡乳胶、乳胶假皮的上色。通常

为膏状，适合直接在皮肤上使用。颜色可以任意混合、叠加。PAX颜料在干燥后防水效果较好，具有一定的透气性和延展性，利于影视表演。在特效化妆前期预上色与现场上色中均被广泛使用。

（1）PAX颜料的特点

① 上妆简便，直接使用彩绘笔刷或化妆棉即可上妆。

② 颜色真实自然，适合直接在假皮或皮肤上上色。

③ 色彩可调和，适合在大多数特效化妆材料上上色，用途广泛。

（2）PAX颜料的用途及使用方法

PAX颜料在特效化妆中主要用于对皮肤及假皮的上色。可用在光头套、发泡乳胶头套、乳胶假皮等各类特效化妆材料的上色时，也常被用于各类彩绘妆容中。通常在假皮粘贴、接边完成后，在假皮及周围皮肤上使用化妆棉蘸取PAX颜料上底色。可使用多种颜色混合叠加制造出自然的颜色过渡效果。由于PAX颜料的覆盖性较好，可以防水且不易脱妆，在影视剧中也常被用来遮盖文身或疤痕。

（3）PAX颜料与酒精油彩的区别

在为特效化妆的假皮或假体上色的过程中，通常首先使用PAX颜料上底色，然后在PAX颜料干燥后再使用酒精油彩制作较为真实的皮肤纹理。由于PAX颜料的强覆盖性与酒精油彩所具有的透明质感两者通常会被作为主要上色材料共同使用。PAX颜料与酒精油彩在干燥后均需要使用特效化妆专用卸妆油进行卸妆。

2.7 酒精颜料

酒精颜料是主要的特效化妆时上妆用的上色颜料，可用于对乳胶、发泡乳胶、硅胶假皮的上妆，也可直接在皮肤上进行上妆。具有防水的功能，但卸妆时需要特效化妆专用卸妆油卸除。

2.8 定妆液

用于特效妆面完成后的最后定妆步骤，可使特效妆面的颜色保持时间更长久。

2.9 特效专用卸妆油

特效专用卸妆油是特效化妆中不可缺少的工具之一。如果操作得当，可让部分特效假皮能够被重复使用。特效卸妆油的优劣对演员皮肤的影响也是非常大的。

（1）特效化妆的卸妆方法

① 准备卸妆油、棉签、卸妆棉、化妆刷、小量杯、散粉。

② 使用较硬的化妆刷蘸取卸妆油从假皮与皮肤的衔接处开始溶解粘贴时使用的胶水与接边膏。

③ 在化妆刷上的卸妆油逐渐向内溶解胶水和接边膏的同时小心地拉起假皮，避免卷曲粘连。

④ 在假皮完全卸除后使用棉签或卸妆棉再次蘸取少许卸妆油清除皮肤上剩余的胶水。

（2）特效卸妆油与普通卸妆油的区别

普通卸妆油主要用于卸除日常彩妆妆容，难以卸除特效化妆时使用的专用胶水。而特效卸妆油则是专用于卸除特效化妆专用胶水的。特效卸妆油价格往往远高于普通彩妆卸妆油。

（3）特效假体的清洗与保存

有些情况下，特效化妆假体需要被重复使用。这就需要在卸妆时非常小心地保护假皮。并且在卸妆完成后使用调色刀、化妆刷小心地清除假体上残余的胶水、接边膏等。清理完成后需要在假皮表面扑上散粉，放置在相应的模具上密封保存。

3

基础特效化妆
及效果

3.1 肤蜡

肤蜡是一种操作简单、价格便宜、购买方便的大众塑型产品。

肤蜡大多用在对于特效妆面要求不太高的戏剧妆、舞台妆中。

肤蜡也常应用于各类伤效妆面中，以塑造皮肤受创后的各种伤口效果。

肤蜡也常可用于面部塑型，比如鼻子、脸颊、下巴等。

肤蜡上妆的技巧及其注意事项如下：

① 上妆前用爽肤水清洁上妆部位的皮肤。由于肤蜡待妆时间短，所以在上妆前要将皮肤彻底清洁，以保证更长的待妆效果。

② 清洁皮肤后，在其位置涂抹白胶，可让肤蜡和皮肤完全黏合。

③ 在使用肤蜡时，可用润滑剂防止肤蜡粘在手上妨碍之后的操作。

④ 在塑好型的肤蜡上，可以用乳胶做隔离方便上色。

塑造断指效果时以真实手指为标准，在第一节手指的左上侧及右下侧分别以肤蜡做出突出的感觉，然后将肤蜡抹平后使用颜料进行着色，再辅以血浆等增强效果即可达到手指被切断的效果了，如图3-1所示。

图3-1　断指效果

3.2 刀疤水

刀疤水是一种含有酒精的胶水，在特效化妆中它被用来在皮肤上制作凹陷的伤疤，多以老疤为主。当酒精挥发掉以后，它会使皮肤收缩拉紧，能够创造出非常逼真的伤疤效果。

刀疤水的上妆技巧和注意事项如下：

① 上刀疤水之前，在需要上妆的位置要用爽肤水进行皮肤清洁。

② 将皮肤清洁越彻底刀疤水在皮肤上停留的时间就能越长。

③ 将刀疤水刷在需要上妆的位置，等刀疤水干燥后就会开始收缩，周围皮肤随之开始起皱，这样就可以塑造出凹陷的效果了。刀疤水可以反复叠加2~4层以增强凹陷效果，如图3-2所示。

图3-2　刀疤水作品图

④ 如果发现凹陷表面出现反光现象，可以先在刀疤水表面拍一层白胶，干透后再扑一层粉即可。

3.3 文身

3.3.1 模板喷绘文身

模板喷绘是制作临时文身的最快方法之一。可以用纸、纸板或透明的醋酸纸等多种材料来制作自己的模板。模板质地可根据位置和形状大小自行选择，这也是它最大的优势之一。

① 所需要材料：模板、酒精颜料、酒精、喷枪。

② 上妆方法：同样先清洁皮肤，然后把模板放在所需要文身位置的皮肤上。喷上想要的颜色（注意不要喷得太厚，否则看起来会很假）。喷完后取下模板。如果有喷出模板外的地方，可用酒精清洁。最后再用粉扑扑上一层透明粉。

3.3.2 PAX文身遮盖

在某些情况下，已有的永久性文身会影响角色塑造，需要将其遮盖。简单的可以用粉底直接遮盖，但粉底覆盖力不强且容易脱妆。用PAX遮盖的方法可以解决上述问题。

① 所需要材料：酒精、化妆棉、水、调色板、海绵（橘海绵和红海绵）、小刷子、PAX、吹风机、卸妆油。

② 遮盖文身的步骤：

a. 用酒精或含有酒精的爽肤水清洁皮肤，如图3-3所示。

图3-3　清洁皮肤

b. 用PAX的橘红色和稀释剂混合（有专用的PAX稀释剂，日常使用可以用水来替代），均匀拍在需要遮盖的地方。用橘红色是为了遮盖文身中使用的蓝色和黑色。也可以跳过采用橘红色遮盖的这个步骤，直接用与模特肤色相符合的PAX进行遮盖，PAX的厚度达到可以遮盖住文身的厚度即可。但具体操作情况还需要根据你要遮盖文身的深浅和模特肤色来决定，如图3-4所示。

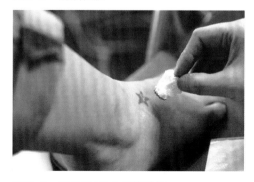

图3-4　将PAX拍在需遮盖处

c. PAX 每次使用要薄，可做 2~3 层，切忌直接上一层厚厚的 PAX，这样会产生假面感，如图 3-5 所示。

d. 用刷子在表面制造出毛细血管和皮肤纹理的效果，如图 3-6 所示。

e. 遮盖步骤完成后，喷一层封妆即可，如图 3-7 所示。不要使用粉扑，粉扑会使表面起皱。

f. 用专用卸妆油卸妆，如图 3-8 所示。

图3-5 PAX每一层拍得都要薄

图3-6 制造出皮肤纹理效果

图3-7 完成后喷一层封妆即可

图3-8 用专用卸妆油即可卸妆

3.4 老年胶

3.4.1 吹皱老年胶的特性

① 塑造老年皱纹的方法有很多，吹皱是一种很简便的方法。

② 但是它也有局限性，吹皱需要对皮肤进行拉扯，而年轻人或者皮肤太紧绷的人是达不到最佳拉扯效果的。

③ 吹皱老年妆适用于舞台剧和为群演化妆时，假皮加上吹皱能达到更真实的效果。

④ 最常见的吹皱材料是乳胶，或使用吹皱专用的老年胶。

⑤ 请记住皮肤拉伸的方向要和肌肉的方向垂直，而且只可以在需要化老年妆的那些部

位使用吹皱技巧。

3.4.2　吹皱老年胶的操作步骤

① 拉伸皮肤。

② 拍上乳胶。不要拍太多，薄薄的就可以，一般两层就够了。

③ 用吹风机吹干乳胶。

④ 给乳胶扑上粉。

⑤ 松开皮肤。

3.4.3　吹皱老年胶的位置

① 眼睑——从眉毛处往上拉。注意要让模特闭眼，在上眼睑处仔细地拍上乳胶，如图3-9、图3-10所示。

② 眼睛下面——向下且远离眼睛的方向拉，如图3-11~图3-13所示。

③ 鼻唇沟褶皱——将脸部要上妆区域向外侧提起，如图3-14所示，或者让模特鼓起计划要吹皱的区域。

④ 上唇——让模特鼓起嘴上要吹皱的整个区域。

⑤ 下巴——让模特抬起下巴，将下巴的另一边往外侧拉，如图3-15所示。

⑥ 脸颊——准备一根压舌板，让模特小心地插入口腔的侧面，达到脸部相应的位置再往外推。这有助于将鼻唇沟褶皱和下眼睑部分连接起来

⑦ 上好老年胶后效果如图3-16所示。

图3-9

图3-10

图3-11

图3-12

图 3-13

图 3-14

图 3-15

图 3-16

3.4.4　吹皱老年妆的上妆

① 环境条件允许的情况下，使用喷枪上色，如图 3-17 所示。使用前面章节介绍的喷点状图形成面的手法来模拟皮肤的效果。

② 在不能使用喷枪的环境下，可以使用刷子来制造点状图案。总之无论哪种工具都需要分析皮肤的特点，来做出皮肤的纹理。

③ 在拍有老年胶和未拍老年胶的部位之间要有颜色过渡，以使整个妆面看起来整体统一。

④ 在对老年斑、细小皱纹进行刻画时，可以采用极细笔或勾线笔来上妆，如图 3-18 所示。

⑤ 脸部色彩和纹理完成后，要将眉毛及鬓角等能够塑造出老年效果的毛发进行银发色的处理，如图 3-19、图 3-20 所示。

图 3-17

图 3-18

图 3-19

图 3-20

3.5 瘀青

3.5.1 瘀青形成的原因

瘀青多是在外力作用下，使皮下毛细血管破裂出血所致。因血液从毛细血管破裂处渗至皮下，所以我们在完整的皮肤上可以看到皮肤呈现出一片瘀青。

瘀青最初看上去是红色、青色或是紫色、黑色的，慢慢消退后，会变成绿色、棕色或黄色。

3.5.2 瘀青的5个阶段

① 第1阶段：红色，受到创伤后很短的时间就会出现红色的瘀血、红肿的表象。

② 第2阶段：青色，瘀血浮现到皮肤表层后会呈现出青色，蓝紫色。

③ 第3阶段：紫色，紫色瘀血跟青色瘀血很像。

通常在受伤后3、4天就会转变成紫色。

受伤若很严重瘀血的颜色，甚至有可能出现黑色。

④ 第4阶段：绿色，再过几天瘀血就会转变成绿色。

⑤ 第5阶段：黄色，在复原的最终阶段患处会转变为棕色或黄色。

3.6 乳胶光头套的制作

乳胶是制作光头套最常用的材料，因为它制作周期短，比其他类型的光头套价格便宜。

（1）制作乳胶光头套所需材料和工具

红头模、乳胶、三角海绵、宝宝粉、粉刷、凡士林、吹风机、记号笔等。

（2）乳胶光头套的制作及注意事项

① 分清红头模的正反面：最简单分清红头模正反面的方法是看弧度。红头模和人的头型一样，后脑勺位置弯曲弧度比较大，是红头模的后面；弧度弯曲比较平缓的是正面。

② 为红头模画层次线

a. 按图片用记号笔画线。画层次线是为了清楚知道你的乳胶拍到了第几层。另外光头套是上面厚下面薄的，画层次线也是为了防止光头套做好后，上面和下面都是一样的厚度。

b. 在红头模上涂上一层薄薄的凡士林，如图3-21所示。涂完凡士林后用手抹均匀，既要完整又要薄目的是防止乳胶粘在红头模上不易取下，红头模的接缝处要多抹一点凡士林。

c. 用三角海绵，从层次线第一层最底部的位置开始均匀拍上乳胶。

每一层都按照画线的位置拍，一个画线区域拍两层。每拍完一层乳胶，需用吹风机完全吹干后再拍下一层，以此类推，一共大约要拍5~7层。层数不是固定的，按制作情况来决定，如图3-22~图3-25所示。

d. 拍乳胶时要垂直拍在红头模上，不要重复在一处反复拍乳胶，容易粘连。一旦产生粘连，就要清理干净红头模，从第一层重新制作，所以这点务必注意，如图3-26所示。

e. 一般在拍到2~3遍时，三角海绵表面会呈现出颗粒状，此时需要更换三角海绵，如图3-27所示。

f. 拆光头套，用粉刷蘸取大量宝宝粉，倒着皮的方向擦。不要心急，一点点将光头套拆

图3-21

图3-22

图3-23

图3-24

下，如图3-28~图3-32所示。

　　这里需要注意的是：擦宝宝粉时要均匀；粉刷拆假皮时一定要小心；拍到4~5层时要考虑演员性别。

图3-25

图3-26

图3-27

图3-28

图3-29

图3-30

图3-31

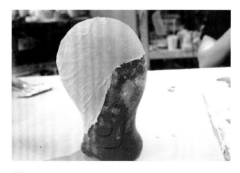

图3-32

4

活体翻模

4.1 头部翻模

4.1.1 头部翻模操作注意事项

① 要保证演员能够正常呼吸：鼻孔必须保持通畅，而不是插入吸管。

② 要在眉毛和睫毛上涂上乳液、凡士林或其他乳霜。

③ 大部分活体翻模中使用的藻酸盐是低过敏性的。

④ 时刻询问并关注模特的身体状况。

4.1.2 头部翻模所需材料和工具清单

白胶、卸妆油、石膏绷带、石膏粉、水溶笔、搅拌棒、模具刷、吹风机、毛巾、压舌板、纸杯、橡胶刮片、水（冰水）、凡士林、胶带、大塑料袋、粗麻布、凿子、钳子、藻酸盐、剪刀、光头套、记号笔、棉签等，如图4-1所示。

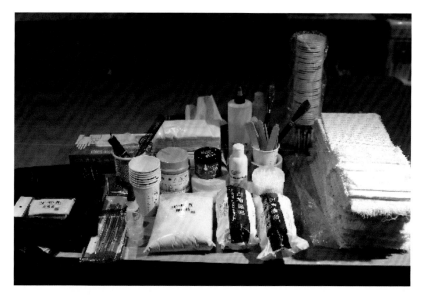

图4-1　翻模材料清单

4.1.3 活体翻模前准备事项

① 准备石膏绷带并将其剪切成小段，一段叠4层厚度，长度在20~30厘米左右。同时剪切一些小细长条，用于加固鼻梁和鼻隔膜处。半张脸大约是8~10卷石膏绷带的用量。

② 准备至少2~3个干净且干燥的盆、足够翻模用的清水（水温低于27℃）、足够量的藻酸盐、石膏粉（大约300~500克）、垃圾桶、纸巾、湿巾、棉签、凡士林、压舌板、水溶笔。

4.1.4 翻模步骤

第一步：给模特梳理头发，佩戴光头套

佩戴光头套是特效化妆师的一项基本技巧，具体佩戴方法会在后面的章节进行介绍。这里需要注意的是，人的头发是有一定蓬松度的（图4-2），而光头套用力拉紧后藏在里面的头发如果不是梳理整齐并固定住的（图4-3），就会有凸起的纹路，不够平滑，出来的磨具也不会平滑，这样会导致后续不必要的修模步骤。

图4-2

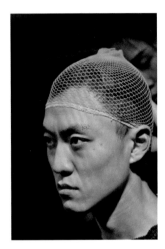

图4-3

光头套佩戴好后效果如图4-4、图4-5所示。

图4-4

图4-5

第二步：活体翻模前的保护工作

① 翻模前为模特围好塑料袋。防止藻酸盐掉落在模特的衣物上，如图4-6所示。另外塑料袋左右两侧剪口让模特手能伸出，在脱模时需要模特用手托住石膏，方便脱模。用

胶带把塑料袋小心粘在一起，注意粘贴处要在离翻模的部位至少下移2~3厘米，如图4-7所示。

图4-6

图4-7

② 头部涂凡士林，如图4-8所示。

③ 用水溶笔画出发际线，如图4-9所示。

④ 眉毛、睫毛（胡子）涂凡士林，如图4-10所示。涂凡士林是为了避免在脱模时会出现眉毛和睫毛被拔掉的情况。因为凡士林是很油腻的固体油脂，能在眉毛和睫毛表面起到保护作用。如果模特有胡子，能刮掉的情况下建议刮掉，不能刮掉的话也要涂上凡士林。

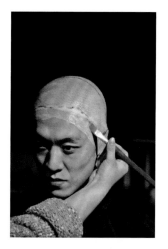

图4-8

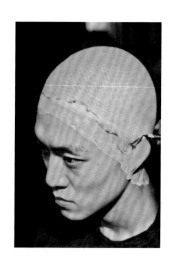

图4-9

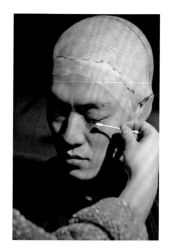

图4-10

第三步：准备好藻酸盐

将藻酸盐倒入干净且干燥的盆里，如图4-11所示。翻制后脑勺时，藻酸盐的用量大约在300~500克，搅拌藻酸盐一定要快，力度也要大。这样可防止藻酸盐起颗粒。搅拌藻酸盐的清水也有讲究，正常情况下温度在27℃以下，如图4-12所示。如果翻模的环境很热，那就必须用冰水来搅拌，因为环境热会让藻酸盐干得特别快，那么操作时间就很短，用冰水搅拌的话能让藻酸盐凝固时间变长，操作时间也会增多，如图4-13、图4-14所示。

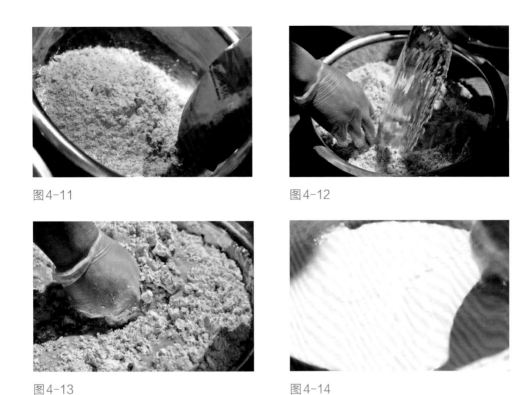

图4-11

图4-12

图4-13

图4-14

第四步：用藻酸盐取脸部、下颌外的头部细节

① 将藻酸盐先从头顶开始倒下，如图4-15所示。确认模特头部已经与地面垂直，没有歪斜、扭转，而且身体也是坐直的，如图4-16所示。从头顶让藻酸盐自己往下流是最好的选择，这样的流动不会造成气泡，细节会取得很好，如图4-17所示。第一层可采用这种自然流下的方法，但是记住要快藻酸盐会凝固，要把控好操作时间。第一层必须保证所有部位都是有藻酸盐的。

图4-15

图4-16

图4-17

② 由下而上增加厚度。在除了面部所有位置都有藻酸盐后，需要开始增加它的厚度。这时手法必须是由下而上轻柔地添加藻酸盐，添加到合适的厚度即可，如图4-18、图4-19所示。至少需要1.3厘米的厚度，但最多不要超过2.5厘米。太厚会受向下重力的影响使藻酸盐与头部脱离。

第五步：用压舌板切除多余藻酸盐

切除多余藻酸盐如图4-20所示。

 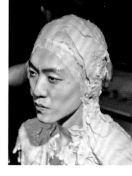 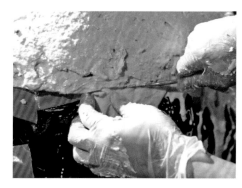

图4-18　　　　　　　　　　图4-19　　　　　　　　　图4-20

第六步：用石膏绷带加固藻酸盐

① 分工要明确。1人负责洗石膏绷带，1~2人负责贴合石膏绑带，1人负责换水。洗石膏绷带是为了让它湿润才有黏性，能粘在藻酸盐上，以及与石膏之间的黏合。温水洗石膏绷带，可加快石膏绷带的干燥速度。

② 贴合石膏绷带。石膏与藻酸盐之间的缝隙处一定要贴实不要有空气（图4-21），由最低点开始按压抹平。力度不要过重。整个除面部、下颌外的头部要贴3层的石膏绷带。每一层边缘位置要折一个半手指的宽度后再沿着之前切的藻酸盐边缘贴，如图4-22所示。

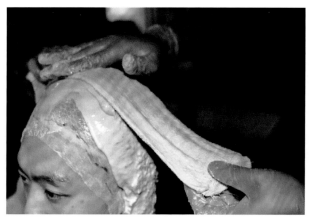 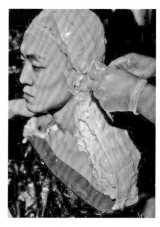

图4-21　　　　　　　　　　　　　　　　　　图4-22

③ 勤换水。干净的水能使石膏绷带更有黏性，一旦水变得浑浊就需要换一盆干净的清水。

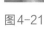

④ 裹边缘。当石膏绷带铺满3层后，边缘就不用折边了，要直接覆盖包裹住之前的折边边缘防止分层，如图4-23、图4-24所示。

⑤ 等待石膏冷却凝固。石膏层冷却时间大约在10~15分钟，可用吹风机加速石膏层干燥。这个空档时间可用来清理、擦拭模特翻模时弄脏的皮肤。

第七步：再次涂抹凡士林，用来隔离在石膏绷带的边缘处，涂抹大约5~6厘米宽的凡士林，用来隔离脸部翻模时的石膏绷带，如图4-25所示。切记，这个步骤一定不能忘记，一旦没有隔离剂的隔离后半部分的石膏绷带和前半部分的石膏绷带会完全黏合在一起，无法打开模具，这会造成对模特的严重伤害。

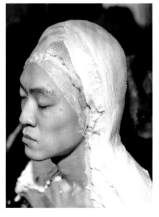

图4-23

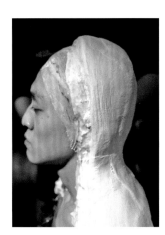

图4-24

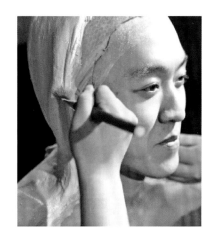

图4-25

第八步：翻制前半脸

① 翻制前半脸藻酸盐的用量大约在300~500克，这要依据演员的轮廓及胖瘦来确定最终用量。

② 必须有专人看管鼻孔位置，翻模时分工一定要明确。由于藻酸盐是流动的，所以在翻模前一定要有一人站在模特前面专门负责看管模特鼻孔，防止藻酸盐在操作中不慎堵住演员鼻孔。通鼻孔可用棉签，一次一根，每次用的棉签都必须是干净的。如果不小心模特鼻孔堵住了，不要慌乱，不要造成模特的不安感，淡然解决即可。安抚模特告诉他像擤鼻涕一样用力擤，藻酸盐自然就会出来。

③ 调制藻酸盐，方法同上。在前脸翻制时脸部五官处尤其需要均匀涂抹出各个细节，以保证每一处细节都能取到，如图4-26~图4-29所示。取鼻子部位细节时一定要小心不要堵住鼻孔，最好用小手指或者借助合适的工具取鼻子部位的细节，如图4-30~图4-33所示。

图4-26

图4-27

图4-28

图4-29

图4-30

图4-31

图4-32

图4-33

影视特效化妆
实用技法

④ 当藻酸盐凝固后，开始给石膏绷带做加固，方法同后脑的加固方法。这里需要注意的是选用小块石膏绷带，如图4-34~图4-39所示。

第九步：脱模

先从后半部分开始，如图4-40、图4-41所示。

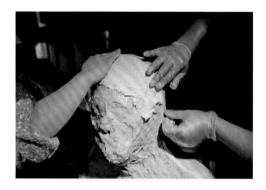

图4-34

图4-35

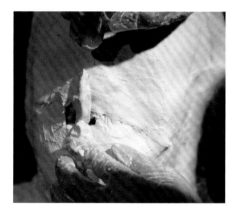

图4-36

图4-37

图4-38

图4-39

图4-40

图4-41

① 从头顶开始脱模。石膏干透才能脱模，取模具时，请模特向前倾，用手扶住脸部，同时从模特的头顶位置开始脱模。

② 检查模具。成功脱模后，1人检查模具是否需要修补和堵鼻孔。1人照顾模特帮他擦拭脸上的污渍和汗水，然后卸妆。

第十步：将前半部分模具和后半部分模具进行合模，至严丝合缝

用一层石膏绷带在模具接缝处再次覆盖结合，防止一会儿灌石膏时向外溢出，造成翻模失败。

第十一步：翻制阳模

搅拌石膏。

开始调制石膏，接好水，向水中倒石膏粉，比例为10：7，开始搅拌石膏，减少气泡。将模具倒置固定好，向模具内直接灌注石膏液，如图4-42所示，当石膏液到达鼻子位置时停止灌注，将模具抱起左右晃动模具，以便面部每个部位都沾满石膏，然后再将石膏液继续注入模具内直至填满模具内。为防止气泡产生可以用一根木棍不停敲打模具外部3~5分钟，利用震动将模具内气泡震出来。而后静置3~5小时，等待模具冷却固化。

第十二步：开模

利用钳子、凿子等工具小心从模具接缝处将模具打开，然后进行修模等工作。完成后效果如图4-43所示。

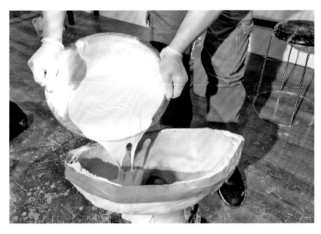

图4-42

图4-43

这里需要注意的是翻模过程中有很多步骤和技巧是相对灵活和共通的，但最重要的一点是一定要随时保持与模特的沟通，寻问模特的感觉，以随时照顾到模特在翻模过程中的状态。

4.2 牙齿翻模

牙齿模样会直接影响角色的整体效果。所以在对牙齿进行再塑造之前，会先套取牙齿的原模，在此基础上进行牙齿模样的改变。

4.2.1 牙齿翻模操作注意事项

① 牙齿翻模过程中，翻模材料会进入模特的口腔内。因此要特别注意卫生清洁必须使用纯净水进行藻酸盐的调制。

② 牙托需要提前进行清洗，放在干净容器内待用。

③ 在操作时，戴上一次性手套，以保证操作过程中的清洁。

4.2.2 牙齿翻模材料和工具清单

牙托一套、牙科藻酸盐、石膏粉、压舌板、纸杯、纯净水、一次性手套等，如图4-44所示。

图4-44

4.2.3 翻模步骤

第一步：确定模特牙托的使用型号。通常有大、中、小三种型号。

第二步：给模特戴好围布，防止翻模过程中有材料滴落在衣服上。

第三步：给模特讲解即将操作的步骤，让模特清楚明白接下来的每一个环节，有助于顺利翻模。

第四步：牙齿翻模分两部分进行，上牙和下牙。顺序随意即可。

第五步：调制藻酸盐。将藻酸盐先倒入纸杯中，普通一次性纸杯倒入2/3杯的纯净水，用压舌板搅拌藻酸盐至半流动状态。牙齿翻模所调制的藻酸盐不要太稀，流动性太强不易于操作，如图4-45所示。

图4-45

第六步：用压舌板先取出一些藻酸盐，抹在模特上牙的牙龈处，此方法可以减少气泡产生和材料不能完整包裹牙龈的情况出现，如图4-46所示。

图4-46

第七步：将杯内剩余的藻酸盐填满上牙托，将牙托放入模特嘴中，如图4-47所示。这里需要注意的是，请模特尽最大的力量闭紧嘴巴，这样能保证材料不外漏，完全包裹住牙齿。等待藻酸盐凝固。

第八步：在藻酸盐凝固后，请模特张开嘴巴，上下轻轻晃动牙托将牙托取下，如图4-48所示。

第九步：当牙托取出后模特会产生许多口水，如图4-49、图4-50所示。请准备好纸杯和纸巾，让模特可以吐出嘴里多余的口水，并且给他一杯清水，以备漱口，清理口腔。

第十步：用同样的方法来拓取下牙的牙模，如图4-51所示。这里需要注意的是，在拓取下牙时要将牙托反扣在牙齿上，要求快速、熟练地操作才不会使藻酸盐材料掉落。

第十一步：上下牙阴模翻制好后，如图4-52所示，调制石膏，如图4-53所示。将石膏

图4-47

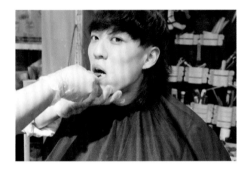

图4-48

图4-49

图4-50

图4-51

图4-52

粉直接倒入牙托阴模中，如图4-54所示。等待凝固后取出，如图4-55所示。

第十二步：牙齿阳模凝固后，取出石膏阳模即可。

第十三步：制作阳模底托，方便雕塑及后期使用。首先取个小爆米花桶大小的纸杯只保留其底部，高约5厘米的部分。调制石膏，将石膏倒入纸杯内约2~3厘米高，等待石膏即将凝固有了一定承重力时，将牙齿石膏阳模轻放在上面使两面接触并融合凝固。

第十四步：当底托石膏完全凝固后，取出即可进行后续雕塑工作，如图4-56所示。

图4-53

图4-54

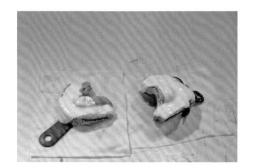

图4-55

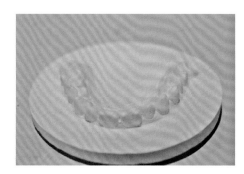

图4-56

4.3 耳朵翻模

耳朵在影视角色中，是最喜欢用来做造型的部位之一，以耳朵原型为依托可以作出多种多样的变化。

4.3.1 耳朵翻模操作注意事项

耳朵翻模的方法有很多种，有坐式或半卧式。

为防止半卧式模特有不舒适感，下面介绍坐式方法。耳朵的结构相对比较复杂，切记

在翻模时，要将藻酸盐充满模具的每一个位置。

4.3.2　耳朵翻模材料和工具清单

藻酸盐、石膏绷带、石膏粉、清水、保鲜膜、凡士林等，如图4-57所示。

图4-57

4.3.3　翻模步骤

第一步：将模特耳朵周围的头发拨开，用发网固定住再用保鲜膜保护隔离起来，防止材料沾到头发上，如图4-58~图4-60所示。

第二步：将耳朵周围的保鲜膜涂上薄薄一层凡士林，方便脱模。

第三步：用清水调和藻酸盐，不要太稀，呈半流动状即可。

第四步：将藻酸盐均匀地涂抹在耳朵上，将耳朵内部细节都用手按压一遍。

第五步：在材料凝固前加厚藻酸盐的厚度，将整个耳朵包裹起来，要以看不到耳朵的轮廓为准，如图4-61所示。

第六步：藻酸盐干燥后开始逐层加厚石膏绷带，同样加厚3层，步骤及要点同脸部翻模，如图4-62所示。

第七步：石膏绷带发热冷却后，可以开始脱模。沿边缘让藻酸盐慢慢进气，然后逐步将其与耳朵分离。这里需要注意的是，不要让石膏绷带与藻酸盐分离。

图4-58

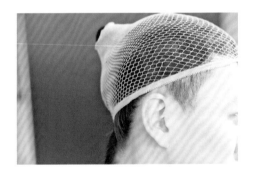

图4-59

图4-60

图4-61

第八步：清理模特的耳朵，如图4-63所示。

第九步：将耳朵的模型固定好后开始调石膏。将石膏粉加水调成石膏水后，将其倒入耳朵模型里，如图4-64所示。注意可以震动耳朵模型以尽量减少气泡的产生。

第十步：待石膏完全干透后，将耳朵的阳模取出即可，如图4-65所示。

图4-62

图4-63

图4-64

图4-65

4.4 手部翻模

身体每个部位的翻模，都有不同的特效塑型上的需求。对于手部翻模本书介绍的是以硅胶材料翻模的方法。

4.4.1 手部翻模操作注意事项

① 硅胶和藻酸盐都可以用于身体翻模，但硅胶可以更长久的保存，不易变形。

② 凡士林要充分涂抹，以保护手部的毛发，方便脱模。

4.4.2 手部翻模材料和工具清单

模具硅胶、固化剂、模具刷、凡士林、石膏绷带、清水、石膏粉等，如图4-66所示。

图4-66

4.4.3 翻模步骤

第一步：给模特戴好围布，做好衣服及其他不翻模部位的保护工作。

第二步：手部涂抹凡士林，不要涂得太厚表面顺滑就可以，如图4-67所示。

第三步：硅胶翻模要多次分层加厚（图4-68），以到手腕为例，每次使用硅胶约250克左右，固化剂2%~3%，可刷3~4层。

第四步：准备好模具刷，将称好的硅胶和固化剂混合并快速搅匀，用模具刷将硅胶均匀地刷满整只手和手腕，特别注意手指缝中间一定要刷到，如图4-69所示。硅胶在未凝固前，会有四处流淌的问题（图4-70），需要用模具刷反复涂刷，直到硅胶开始凝固才可以停止刷硅胶的动作，然后静待硅胶完全凝固。（凝固时间长短因硅胶的品牌，固化剂的多少而产生变化）。

第五步：第一层硅胶完全凝固后，再涂刷第二层及第三层。每进行一层硅胶的涂刷，一定要等到上一层的硅胶完全凝固后，才可以进行下一层的操作。进行后几层的硅胶涂刷是为了增加硅胶的厚度，最大程度防止因硅胶过薄产生变形，如图4-71所示。这里需要注意

图4-67

图4-68

图4-69

图4-70

的是，硅胶也不宜加厚太多，在手部脱膜时硅胶太厚不方便脱模。

第六步：3~4层的硅胶涂刷结束后，使用石膏绷带进行加固。石膏绷带的加固分两部分进行，先进行对手和手腕一面的加固，石膏绷带加固方法同头部方法（图4-72）。待这一面的石膏变硬发热后，在其边缘处充分涂抹凡士林，方便开模。

第七步：进行对另一面石膏绷带加固。在进行对另一面操作时，要将另一面的石膏绷带重叠搭在已完成一面的边缘处，如图4-73所示。

第八步：石膏绷带变硬发热后即可开模，如图4-74所示。先将石膏绷带上下外壳取下，再将硅胶直接从手上脱下，像脱手套一样，如图4-75所示。

第九步：将脱下的硅胶手套放在石膏绷带的外壳内，将上下片合好，用胶带捆绑结实。

第十步：调制约800克石膏（图4-76），将石膏直接倒入硅胶手套内（图4-77），轻轻

图4-71

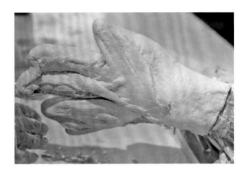

图4-72

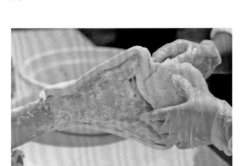

图4-73

图4-74

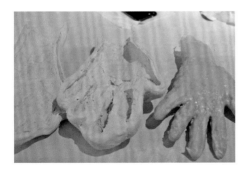

图4-75

图4-76

震动将气泡震出。

第十一步：石膏完全凝固后，开模即可。完成效果如图4-78所示。

图4-77

图4-78

5

人脸结构雕塑

影视集美效化妆

5.1 雕塑工具

雕塑工具的使用可以说是直接影响雕塑的关键问题之一。

下面着重讲雕塑常用的工具。

（1）雕塑刀

是雕塑用的工具，用在刮、削、贴、挑、压、抹泥和造型手法时帮助进行作品塑造的工具。雕塑刀又分为两种：

① 金属工具是由钢、不锈钢、黄铜等制成，刀头分斜三角形、柳叶形、卯叶形，有的边缘为锯齿状。

金属雕塑刀由于材质采用的是比较结实的金属，所以这种雕塑刀用起来在塑造细节时有较大的优势，对雕塑的后期处理会提供很大帮助，如图5-1、图5-2所示。

图5-1　金属雕塑刀1　　　图5-2　金属雕塑刀2

② 非金属工具是由竹、木、骨、象牙、牛角、塑料等材料制成。大型的刀具形状有鞋底形、墨鱼骨形、拇指形、斜三角形等；小型刀具形状有菱角形、小脚形、球形、条形等，如图5-3~图5-5所示。

图5-3　非金属雕塑刀1　　　图5-4　非金属雕塑刀2　　　图5-5　非金属雕塑刀3

其中，木制雕塑刀是雕刻家用来塑造雕塑的常用工具，木制的雕塑刀用起来比较轻便、适手，是雕塑工具中不可缺少的一类。

（2）刮刀

刮刀可切削造型线条和做纹理，有各种圆弧形和方形的单面、双面刮刀，如图5-6、图5-7所示。

 图5-6　刮刀1　　　　 图5-7　刮刀2

也可按照自己的习惯来自己制作所需要的形状。

5.2　雕塑材料

（1）油性泥

油性泥也称油泥是一种可以进行艺术创作的可塑材料（图5-8）。材质很细腻，油性较好，塑造时不粘手。油泥主要用于模型制作、雕塑。油泥可循环使用，久置不变质。油泥用手温即可揉形，但在塑形过程中油泥会有点硬。

图5-8　油性泥

（2）目结土

目结土也称水性泥，是唯一一种水性的雕塑泥，质地细腻、自然风干、不会龟裂且价格低廉，是大型雕塑的首选雕塑材料（图5-9）。目结土也可重复使用，可塑性极强。

（3）精雕油泥

精雕油泥，又称雕塑油泥。常温下质地坚硬细致，可精雕细琢。适合精品原型、工业设计模型制作。精雕油泥对温度敏感、微温环境下可软化。

图5-9　目结土

（4）底板

底板通常采用木制材料的雕塑底板。木制的材质相对比较容易钉牢，在制作骨架时木制材料也比较容易操作。选取底板时应选用表面较平整、光滑的木制材料，面积不宜过大，足够稳定支撑整个雕塑作品即可。

5.3 雕塑鼻子

① 以1:1大小鼻子的雕塑为例，了解实际鼻子的大小、高度、宽度、这些功课在雕塑前就要完成。

② 将油泥撕成小块，用手指按压并堆砌在底板上。

③ 可以从侧面塑造鼻子的外轮廓，如图5-10、图5-11所示。

④ 从正面塑造鼻子的形状，要注意鼻骨的高度，如图5-12、图5-13所示。

⑤ 使用刮刀将表面刮平，如图5-14所示。

⑥ 使用大孔状的海绵制作皮肤的纹理感，如图5-15所示。

⑦ 使用圆头工具刀制作皮肤的毛孔感，如图5-16所示。

图5-10

图5-11

图5-12

图5-13

图 5-14

图 5-15

图 5-16

5.4 雕塑眼睛

① 准备一个人造眼球，如图 5-17 所示。

② 了解眼部的眉眼结构，眼睛是一个球体。

③ 在底板上将眼球固定好，从眼眶开始雕塑。

④ 眼皮有一定的厚度，上眼睑比下眼睑略厚一些，如图 5-18 所示。

⑤ 从侧面观察眼皮的弧度，注意上眼皮比下眼皮要高，如图 5-19 所示。

⑥ 最后再进行皮肤纹理的处理，如图 5-20~图 5-22 所示。

图 5-17

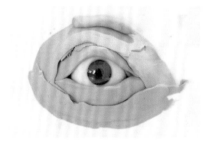

图 5-18

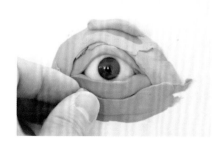

图 5-19

图 5-20

图 5-21 图 5-22

5.5 雕塑耳朵

① 首先进行耳朵外轮廓的塑造，轮廓塑造要准确，如图 5-23、图 5-24 所示。
② 用雕刻刀勾出内耳轮廓，如图 5-25 所示。
③ 用刮刀挖去上述结构周围多余的泥，如图 5-26 所示。
④ 内耳要塑造得有深度且顺滑，如图 5-27~图 5-29 所示。
⑤ 用塑料袋铺在耳朵上，用雕刻刀轻扫，也可制作皮肤纹理，如图 5-30 所示。

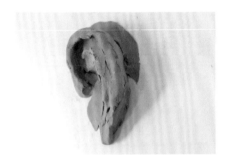

图 5-23 图 5-24

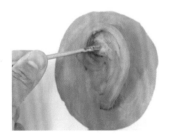
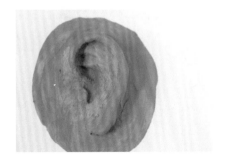

图 5-25 图 5-26

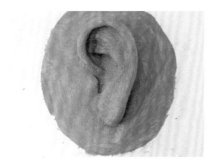

图 5-27

图 5-28

图 5-29

图 5-30

6

翻制雕塑模具

影视特效化妆

6.1 材料及工具

脱模剂、排刷（2～5厘米）、记号笔、雕塑泥（水性泥、油性泥）、水盆或水槽、塑料盒子、C型夹、酒精、石膏粉、凡士林、石膏绷带、麻布、藻酸盐、模具硅胶、硅胶固化剂、真空吸泡机、喷枪、树脂模具、黑树脂AB两组、玻璃纤维毡或玻璃纤维布、各种榫（实际操作当中我们称之为key）的钻头、木锉、防毒呼吸面罩、防尘口罩、乳胶手套、乙烯基手套、丁腈手套（因为防毒呼吸面罩、护目镜、防尘口罩、乳胶手套、乙烯基手套、丁腈手套等各种材质的手套都是必需品，在几乎所有操作都需要戴。所以在下文中不再赘述）、护目镜等。

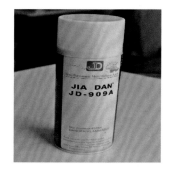

脱模剂：脱模剂是用来分开模型和模具的试剂，加上脱模剂能够使脱卸模具的过程更容易，也能延长模具寿命，如图6-1所示。

图6-1

6.2 制作阴模

如果这个特效妆面需要由多片式的假皮零件组成，那么每一片零件就会有属于它自己的模具。在雕塑之前你要在石膏模具上刷上一层脱模剂，这样在分离雕塑泥和石膏的时候会更容易。

如何取下石膏模具上的雕塑？

第一步：先在想要分开的地方用木片在油泥雕塑上画出分割线（此处为更易看清以记号笔标出，如图6-2所示），线条随意一些这样衔接才会自然。对木片用力，直到穿透油泥接触到下方的石膏模具并对其进行切割。

图6-2

第二步：将雕塑放入准备好的水槽或水盆里，水量要漫过整个雕塑，如图6-3所示。

第三步：将雕塑浸泡其中24小时，这样做是为了让油泥能够更轻易地被从石膏模具上取下来，如图6-4所示。

第四步：用干净的排刷清理取下的雕塑上脱模剂的残留物。

第五步：准备一个新的石膏阳模，用来贴合取下来的雕塑中有重叠的几片，如图6-5所示。用一个塑料盒子或者其他容器保护好取下来的几片雕塑。

第六步：用工具或手对阳模上油泥的边缘进行修整，并使其更贴合模具，如图6-6、图6-7所示。边缘过渡要自然。

第七步：用藻酸盐对重新制作的带有油泥的模具进行阴模翻制，如图6-8所示。铺上石膏绷带，等到都凝固后取下阴模，如图6-9所示。

第八步：把调好的石膏倒入阴模中，做出阳模，如图6-10所示。

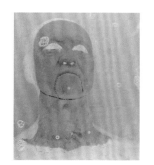

图6-3

图6-4

图6-5

图6-6

图6-7

图6-8

图6-9

图6-10

第九步：如果翻出来的阳模需要底座可以重复第七步和第八步的操作来制作出合适的底座，如图6-11所示。

第十步：当需要分的假皮片数较多时，每一片假皮都需要重复第七、第八和第九步的操作来制作，如图6-12所示。

第十一步：把取下来的油泥贴在新翻的阳模上，对雕塑进行修整，如图6-13所示。

图6-11

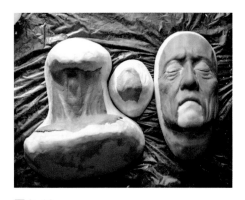

图6-12

图6-13

6.3 榫、围边泥、搭墙

榫：分为凹凸（榫眼、榫头）两部分，模具上利用凹凸的方式使阴、阳模具相结合后位置更精准，贴合更紧密，如图6-14所示。

围边泥：在没有雕塑的地方都需要铺垫一层泥垫（大约3毫米厚），泥垫与雕塑之间要留出3~6毫米的位置，这将是我们假皮最薄的边缘，如图6-15所示。

有榫眼（凹）的地方不需要垫泥。垫泥是为了让我们做假皮的材料填入模具中后，在模具被紧密贴合的同时，灌多的材料可以通过榫眼被挤压出来。

搭墙：在榫眼和垫泥层都完成以后，需要开始搭墙也叫围边。一般会采用水性泥

图6-14

围边。

在围边之前先用记号笔以虚线画出围边的位置，用专用工具把围边泥切成大约1.2厘米厚，5厘米宽，10厘米长的长条（长宽可根据实际需求调节），准备好之后将这些围边泥用力压在事先画好虚线的位置，泥与雕塑泥必须贴合且边缘要干净并与雕塑垂直不要扭曲墙体。或用其他材料搭墙。搭好墙体后，往雕塑上喷一层脱模剂，如图6-16所示。

图6-15

图6-16

6.4 石膏模具

6.4.1 石膏材料特性

石膏是普遍运用于特效化妆中的一种模具材料，它操作方便价格相对便宜。但是石膏模具本身比较重，所以只适合做中小型的模具。而大型的模具我们会采用硬度更强模具本身也比较轻的树脂材料，在本章后面的部分我们会提到树脂材料是如何来操作的。

目前市面上的石膏分为国产石膏和进口石膏（进口石膏常用 Hydro-cal 和 Ultra-cal）。进口石膏的优势是它的硬度更强和密度更高。

6.4.2 石膏阴模制作步骤

第一步：准备好要做阴模的带雕塑的阳模，如果是拆分出来的雕塑，提前要修补好，如图6-17所示。

第二步：用工具在需要的模具边缘钻出榫眼（至少三个眼），如图6-18~图6-20所示。

图6-17

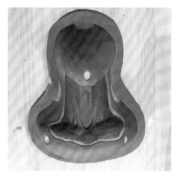

图6-18

图6-19

图6-20

第三步：泥垫是在没有雕塑的地方都需要铺垫一层泥垫（大约3毫米厚），泥垫与雕塑之间要留出3~6毫米的位置，这将是我们假皮最薄的边缘，如图6-21所示。

第四步：喷脱模剂之前，用一小条泥垫把雕塑和铺的泥垫直接覆盖住不需要有脱模剂。

第五步：脱模剂干了后取下小泥条，在没有垫泥也没有进行雕塑的石膏上涂上凡士林，包括石膏的侧面。

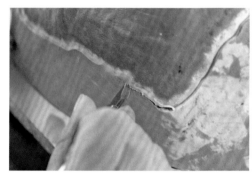

图6-21

第六步：准备好石膏粉调制一些稀的石膏液，如图6-22所示，先用排刷刷一层调制的稀石膏液把雕塑细节完整覆盖再用喷枪吹干石膏液刷至2~3厘米厚，如图6-23所示。

图6-22

图6-23

第七步：再调一些新的石膏液，等之前的石膏液达到八成干后用稀石膏液再轻轻刷一层，以免第一层石膏液干后开裂，再用稀石膏液浸透粗麻布铺在之前的那层石膏上进行加固。模具的边缘可以多加两层石膏麻布。根据模具大小来决定粗麻布的层数，大的模具可以铺4~5层，小的模具可以铺3~4层，如图6-24所示。

第八步：用手或工具处理石膏模具的边缘和表面，直到石膏完全凝固。如果必要可以在模具上用粗麻布和石膏堆出两个平衡的表面。这样可以方便放置时保持平衡，如图6-25所示。

第九步：模具做好后。我们需要利用杠杆原理打开模具。此时会用到C型夹，如图6-26所示。

第十步：清理模具（不要用金属工具清理模具，金属工具容易损坏模具雕塑细节）。用木锉去掉雕塑上多余的油泥，最后用酒精再清洗掉剩下的残余，如图6-27所示。

图6-24

图6-25

图6-26

图6-27

小技巧

开模时间，一般至少需要5~6小时后才能开模具，最好是过了12个小时再开模具。

6.5 硅胶材质模具

6.5.1 硅胶材质模具特性

硅胶材质模具的特点是不容易破裂，由于硅胶的柔韧性，它可以大力挤压适用于结构

复杂、细节丰富的雕塑。此外硅胶材质还可以用于人体翻模。另外我们常用来做3D转印假皮（此为3D转印材料凝固后的说法）的模具也是硅胶材质模具。

这里需要注意的是硅胶模具会出现"中毒"现象，也就是硅胶模具与做零件的硅胶产生反应，而导致硅胶零件不能凝固的问题。

6.5.2 硅胶阴模制作步骤

第一步：准备好带有雕塑的阳模，阳模周围围上墙，墙面要高出雕塑的最高点2~3厘米。喷好脱模剂，如图6-28所示。

第二步：先刷一层调好的硅胶，如图6-29、图6-30所示，再用喷枪吹硅胶表面让硅胶更好地融入进雕塑的细节中。

第三步：刷完后倒入硅胶固化剂将围墙内部灌满，如图6-31、图6-32所示。

图6-28

图6-29

图6-30

图6-31

模具硅胶是根据硅胶固化剂的用量来确定硅胶的凝固时间的（详细比例可见产品说明）。

一般调制的硅胶里面会有空气，需要用专业的机器去掉里面的气泡，这时就会用到真空吸泡机了，如图6-33所示。根据硅胶的用量来确定吸泡的次数，一般情况下吸泡2~3次就可以了。

图6-32

图6-33

6.6 树脂模具

6.6.1 树脂模具特性

市面上的树脂模具大致分为：玻璃纤维模具、环氧树脂模具、复合环氧树脂团和聚氨酯树脂模具。聚氨酯树脂模具制作材料中，目前市面比较受欢迎的模具材料牌子是BJB-TC1630，又被称为黑树脂。这是一种双组分的聚氨酯树脂材料，适合做小型的模具。聚氨酯树脂的特性是坚硬、耐用，适合制作细节丰富的雕塑模具。相对其他模具它的价格也比较昂贵。

本节我们主要讲BJB-TC1630（图6-34）的操作步骤，这是一种聚氨酯树脂又被称为黑树脂，其他材料的操作步骤和黑树脂的操作步骤都大致相同。

图6-34

6.6.2 树脂模具制作步骤

第一步：在准备好的雕塑上喷上脱模剂。

第二步：待脱模剂干燥后开始刷树脂（A∶B=1∶1混合），薄薄地刷一层，如图6-35所示。

第三步：待第一层差不多干透，开始薄薄地刷第二层，如图6-36所示。刷完后可以覆盖3~4层被树脂浸透的玻璃纤维（模具小的可3~4层，模具稍大的可以覆盖5~6层），如图6-37所示。

图6-35

图6-36

图6-37

这里需要注意的是使用玻璃纤维时，必须具有一定的安全意识。操作人员必须戴防毒呼吸面具，操作空间必须有良好的通风系统。玻璃纤维含有聚酯树脂和苯乙烯单位，它们的挥发物相当有害而且易燃，对眼和上呼吸道黏膜有刺激和麻醉作用。

急性中毒：高浓度时，会立即引起眼及上呼吸道黏膜的刺激，出现眼痛、流泪、流涕、喷嚏、咽痛、咳嗽等，继之头痛、头晕、恶心、呕吐、全身乏力等；严重者可有眩晕、步态蹒跚。眼部受苯乙烯液体污染时，可致灼伤。慢性影响：常见神经衰弱综合征，有头痛、乏力、恶心、食欲减退、腹胀、忧郁、健忘、指颤等症状。对呼吸道有刺激，长期接触有可能引起阻塞性肺部病变。会造成皮肤粗糙、皲裂和增厚。

环境危害：对环境有严重危害，对水体、土壤和大气可造成污染。

燃爆危险：本品易燃，为可疑致癌物，具刺激性。

急救措施

小技巧

皮肤接触：脱去污染的衣物，用肥皂水和清水彻底冲洗皮肤。

眼睛接触：立即提起眼睑，用大量流动清水或生理盐水彻底冲洗至少15分钟。就医。

吸入：迅速脱离现场至空气新鲜处。保持呼吸道通畅。如呼吸困难，给输氧。如呼吸停止，立即进行人工呼吸。就医。

食入：饮足量温水，催吐。就医。

除了黑树脂模具常见的还有俗称玻璃钢树脂模具的玻璃纤维模具，玻璃钢树脂模具和之前提到的黑树脂模具操作流程是一样的。它的特点是坚硬度适中可做大型的雕塑模具，价格比较黑树脂会便宜许多。

另外还有环氧树脂模具，环氧树脂模具与黑树脂模具制作方式基本相同。它的主要好处是只要通风好操作时不需要戴口罩，但是必须戴手套。

第四步：用干净的排刷将表面刷均匀，如图6-38所示。

图6-38

模具干燥的时间通常是4~6小时（具体可根据产品的说明操作）。

7

翻制雕塑假皮

7.1 材料的种类与选择

目前行业内制作假皮的材料主要有硅胶、发泡乳胶、乳胶、明胶和3D转印材料（3D-transfer）。

7.2 硅胶假皮

制作硅胶假皮时通常我们会采用进口铂金硅胶，因为它可以直接接触皮肤，做硅胶假皮零件的模具可以是石膏模具、玻璃纤维模具和聚氨酯树脂模具，甚至是有外层支撑的硅胶模具。不过要注意的是不能用熙硅胶模具翻制铂金硅胶零件，铂金硅胶会因此不能固化。

材料和工具清单：

A和B（铂金硅胶）、软化剂、丁腈或乙烯基手套、真空吸泡机、搅拌棒、BALDIEZ、脱模剂、电子秤、模具拉紧器（扎带）或C型夹、剪刀、各种大小搅拌容器、散粉等。

填充硅胶步骤：

第一步：准备好干净的模具（完全干燥的石膏模具）。

第二步：喷脱模剂，待干后再进行下一步。

第三步：将BALDIEZ混合丙酮喷在阴模具和阳模具上，如图7-1~图7-3所示。

第四步：调硅胶和为假皮加入颜色。硅胶分为A和B两部分，根据假皮零件的大小来确定调制硅胶的量，根据所需肤色来加入颜色，如图7-4所示，基础比例是1A∶1B∶2软化剂。

图7-1

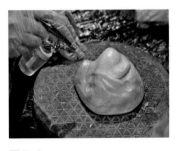

图7-2

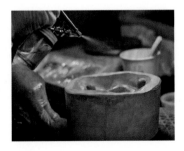

图7-3

图7-4

可以在硅胶内着色的颜料有油画颜料、色膏和硅胶专用着色颜料等。由于硅胶透明度高，那如何来判断所调颜色已经符合条件呢？我们可以用马克笔在压舌板上画一条黑线，用压舌板蘸取调制好的硅胶，观察到硅胶覆盖的黑色线条不再明显时，这就是需要的硅胶颜色浓度，如图7-5所示。

第五步：把调好的硅胶用真空吸泡机抽掉里面的空气，根据硅胶的量来决定吸泡的次数，如图7-6所示。

第六步：把硅胶倒入阴模（图7-7），用手把阴模里的硅胶摇匀后合上阳模（图7-8），用力向下压。

第七步：用模具拉紧器（扎带）拉紧合上的模具，或用C型夹夹紧模具，如图7-9、图7-10所示。

图7-5

图7-6

图7-7

图7-8

图7-9

图7-10

第八步：通常我们使用的是进口铂金硅胶，它凝固速度很快，常温下一个小时左右就可以开模，可直接打开模具或使用平口螺丝刀打开模具。

第九步：用剪刀剪掉多余的边缘，小心取出硅胶。如果硅胶假皮不易取出可以用一些散粉帮助脱模，如图7-11所示。

第十步：把处理干净的硅胶假皮存放在准备好的模具上，如图7-12所示。

图7-11

图7-12

7.3 发泡乳胶假皮

材料和工具清单：

发泡乳胶组件（图7-13）、发泡脱模剂（图7-14）、搅拌机和搅拌容器、定时器、模具、电子秤、电热鼓风干燥箱、烤箱手套、模具拉紧器（扎带）、C型夹、刷子、脱模剂等。

图7-13

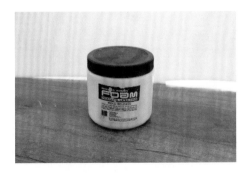

图7-14

发泡乳胶特性：发泡乳胶极轻、耐用、透气性好、表现力好。但是发泡乳胶也有它的缺点，首先它是不透明的，这使发泡乳胶在上色的时候要达到真实皮肤半透明的假象需要上很多层颜色。再有发泡乳胶需要加热凝固，它在加热凝固过程会释放有毒气体，所以需要一个发泡专用干燥箱，如图7-15所示。

发泡的过程对时间和温度很敏感在接下来的操作步骤中我们会具体提到所需要的时间和温度。

以石膏模具压制发泡乳胶假体零件为例：

第一步：准备好干净的石膏模具，（石膏模具需要放入温度为90℃的电热鼓风干燥箱烘烤。并根据模具的大小、厚度烤3.5~4.5小时，关掉干燥箱让它冷却，一定要让模具完全冷却。之后在阳模的雕塑区域相隔3~4厘米位置均匀打孔，孔眼直径大约0.1~0.2厘米）。打孔的目的是让多余的发泡材料均匀流出模具，在进入烤箱后可以通过打好的孔排出乳胶的湿气，如图7-16所示。

图7-15

第二步：刷发泡脱模剂（气温高的情况下脱模剂会干得比较快，大概10分钟左右，气温低的情况脱模剂干得时间相对较慢，大概在20分钟左右），如图7-17所示。

图7-16

图7-17

第三步：脱模剂干了后刷掉多余的脱模剂。

第四步：调制发泡，发泡乳胶组件由（基础乳胶、发泡剂、固化剂和胶凝剂组成）。

先把所有材料都摇匀，摇匀后可以用电子秤称量（所有品牌的发泡乳胶组件都有各自不同的比例，可以根据包装里面的说明进行称量），如图7-18所示。

一个标准批次的发泡乳胶含有：

150克基础乳胶（主料 latex foam base）

30克发泡剂（foaming agent）

15克固化剂（curing agent）

14克胶凝剂（gelling agent）

图7-18

整个操作过程对时间、温度以及湿度要求都非常敏感，最佳条件为温度20.5~22℃、湿度为45%~55%的房间。

把称量好的基础乳胶、发泡剂、固化剂放入搅拌容器里，胶凝剂先放一边。如果需要

颜色可以滴入所需颜料。

把盛有材料的搅拌容器放到搅拌机上准备打发泡。

第一分钟，用速度1挡进行搅拌（把材料拌匀），如图7-19所示。

接下来4分钟，用速度12挡打到起泡（增加泡沫在容器里面的体积）。

用2分钟，速度为8挡。

另2分钟，速度为6挡。

4分钟，速度为4挡。

最后2分钟，速度为2挡，期间加入胶凝剂，如图7-20所示。

图7-19　　　　　　　　　图7-20

第五步：取出少量打好的发泡，先刷一层到阴模里，如图7-21所示，再加厚。加到合适的厚度后压上阳模，如图7-22所示。合上模具后用拉紧带十字交叉拉紧，如图7-23所示。

第六步：把模具放入烤箱加温。电热鼓风干燥箱温度设置在90℃左右，如图7-24所示。根据模具大小及厚度设置干燥时间，通常在3.5~4.5小时之间。

图7-21　　　　　　　　　图7-22

图7-23　　　　　　　　　图7-24

第七步：关闭电热鼓风干燥箱，让它冷却20~30分钟，再进行开模，如图7-25所示。

第八步：最后取出发泡零件，如图7-26所示。将发泡零件背后多余的部分修剪掉，修剪好后存放在假皮零件托上。

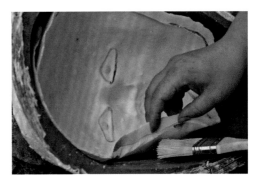

图7-25 图7-26

7.4 冷发泡（聚氨酯泡沫）

聚氨酯泡沫是一种制作身体塑形零件的软泡沫，因为聚氨酯泡沫含有异氰酸，它具有相当大的毒性，所以在使用聚氨酯泡沫的时候需要佩戴防毒呼吸面具和手套（可以是乳胶、丁腈或乙烯基手套），并且工作环境必须通风良好。

聚氨酯泡沫是由A和B两部分组成的混合物，使用比例为35A：65B。

材料和工具清单：

电子秤、冷发泡A和B、脱模剂、食用色素、防毒呼吸面具、铁丝搅拌器、99%酒精、模具夹或模具捆绑带、乳胶、腈基或乙烯基手套、塑形零件模具、各种型号的纸杯、1.5厘米或2.5厘米宽的平板刷、电热鼓风干燥箱等。

冲发泡步骤：

第一步：在使用之前彻底地摇匀A和B以及脱模剂。

第二步：工作室温应达到至少27℃。石膏模具在充入发泡前应该放入90℃的电热鼓风干燥箱烤干。几个小时即可，自然风干则需要数天。

第三步：石膏模具喷脱模剂待干。

第四步：用电子秤按比例称量A和B两部分，如图7-27、图7-28所示，将两个部分倒入一个容器中迅速搅拌，如图7-29所示，直到泡沫开始膨胀。

第五步：立刻将泡沫倒入模具中，如图7-30所示，并将模具夹紧，凝固时间通常为8~9分钟，如果室内温度低可能需要时间更长。

图 7-27

图 7-28

图 7-29

图 7-30

第六步：清理时可用肥皂和水。

7.5 3D转印假皮

3D转印假皮的应用范围特别广泛，刺伤、划伤、疤痕、咬伤及很多其他皮肤状况都可以用3D转印来实现。

材料和工具清单：

转印透明膜（醋酸纸）、模具、刮板或压舌板、凡士林、脱模剂、冰箱、3D转印材料、马克笔、刷子等，如图7-31所示。

图 7-31

操作步骤：

　　第一步：拿出准备好的转印透明膜和模具。先在转印透明膜边缘正反两面全部用马克笔画线，以能擦掉的一面接触3D转印的材料，擦不掉的那一面向外，如图7-32、图7-33所示。

　　第二步：往模具里涂一层凡士林，方便取零件，如图7-34所示。

　　第三步：往模具里注入3D转印材料，用压舌板刮平，如图7-35所示。

　　第四步：将马克笔线条能被擦掉的那一面放在刮平的3D转印材料上，如图7-36所示。

　　第五步：用压舌板轻轻刮平转印膜表面，注意尽量避免气泡的产生。刮的时候边缘要薄，如图7-37所示。

图7-32

图7-33

图7-34

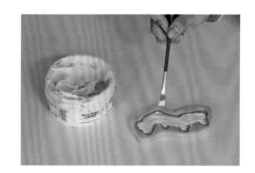

图7-35

图7-36

图7-37

图7-38

第六步：把制作好的模具平放进冰箱内。必须是平放不能有弧度，不然很容易造成模具变形，如图7-38所示。

为什么要冰冻3D转印模具呢？因为当3D转印材料被冻结时，它就成了聚合物（塑料），但仍然柔软且具有弹性和黏性。因为其中含有水性的丙烯酸酯胶，当它被冻结时，水被从丙烯酸里抽掉，使它被塑化成像胶一样的物质。它被解冻后里面剩余的水分会开始蒸发。

冰冻3D转印模具是制作中最关键的一步也是必不可少的一步。

冰冻时间根据模具大小和深浅决定，一般是2小时左右。

冰冻完后需要拿出模具风干，这大概需要2~3天左右，但有时候也会需要一个星期之久。

7.6 乳胶假皮

材料和工具清单：

乳胶、阴模、凡士林、2.5厘米的刷子、吹风机或烤箱、气相二氧化硅、颜色（液体丙烯颜料）等。

第一步：在阴模里薄薄地刷一层凡士林（如果凡士林刷太厚会模糊雕塑的细节），如图7-39所示。

第二步：用一把干净的刷子开始刷第一层乳胶。把乳胶均匀地刷在阴模里并吹干，如图7-40所示。

图7-39

图7-40

第三步：根据所需来决定乳胶的层数，方法跟第二步一样，每一层要薄要均匀，如图7-41所示。

第四步：达到所需厚度之后吹干，进行拆模。如果取乳胶零件遇到比较黏的情况可用刷子蘸取一些爽身粉后再进行，如图7-42所示。

第五步：可用液体丙烯颜料混合酒精对乳胶假皮上色。

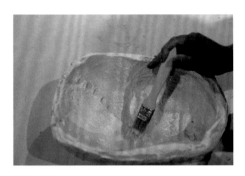

图7-41

图7-42

7.7 牙齿亚克力

材料和工具清单：

义齿基托树脂粉（造牙粉）、义齿基托树脂液、脱模剂、牙蜡、调刀、手套、甘油、细砂纸、打磨机、各种型号打磨机钻头等。

操作步骤：

第一步：翻制一个所需义齿的硅胶阴模，如图7-43所示。

第二步：在石膏阳模上涂上脱模剂，如图7-44所示。

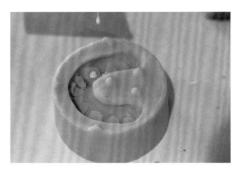

图7-43

图7-44

第三步：按照说明调制义齿基托树脂材料并倒入阴模，压上阳模，如图7-45所示。

第四步：等待开模，义齿基托树脂的凝固时间约为半个小时到一个小时，如图7-46所示。

图7-45

图7-46

第五步：取出义齿用工具打磨、修整。

第六步：根据所需对义齿进行上色。

保存：为了更好地保存义齿，可用石膏或硅胶给义齿准备一个牙托。

影视特效化妆
实用技法

8

假皮粘贴上妆

8.1 准备工作

在进行上妆之前可以观察一下演员的皮肤状态，了解演员的皮肤类型。一般人的皮肤类型主要分为三类：干性、油性和混合型皮肤。对于上妆来讲处理的方式基本相同。我们主要的目的是要让皮肤达到我们可以进行贴皮的状态。

妆前皮肤护理步骤：

第一：用妆前净肤水清洁皮肤，注重T区容易出油的区域，如图8-1所示。如果演员有化妆，则需要用卸妆水卸去妆面，用洗面奶洁面不然会影响后期上妆效果。

第二：用特效妆前隔离乳（Pro shield、Skin barrier或Top guard）在演员脸上薄薄涂一层，保护演员的皮肤，有些演员的皮肤比较敏感，可以在不影响妆面的情况下多涂一层特效隔离乳，如图8-2所示。

图8-1

面部毛发处理：

当假皮是覆盖整脸的时候，需要在贴假皮零件之前处理面部的毛发，对眉毛和胡须进行处理。

眉毛的处理方法：用白胶或Telesis（硅胶假皮黏合剂）将眉毛按照它的生长方向向着皮肤贴平，如图8-3所示，再用散粉压服帖，如图8-4所示，这样做是为了贴假皮零件时更贴合皮肤，皮肤与假皮零件之间不会产生空隙，最后用接近肤色的PAX颜色覆盖眉毛本来的颜色以防止眉毛的本色会从假皮

图8-2

图8-3

图8-4

零件下面透出来。

胡须的处理方法：方法同眉毛的处理方式。如果在必要的情况下最好可以用剃须刀剃掉多余的胡须。这里要注意的是，在演员上妆之前都是需要进行这个步骤的所以你还需要准备一个剃须刀。

8.2 黏合剂的选择

目前市面上的黏合剂主要分以下这几种：酒精胶（Spirit gum）、白胶（Pros-aide）、硅胶假皮黏合剂（Telesis）。

酒精胶（Spirit gum）：

几乎从事影视化妆行业的人都知道酒精胶，如图8-5所示。它被广泛运用于假发套、假胡须的粘贴，在其他种类的黏合剂还没有被使用之前酒精胶也用于假皮的粘贴，但是酒精胶是一种比较刺激皮肤的黏合剂，在现今上妆时已经不再使用酒精胶了，加之它容易被人体汗液分解从而黏性会大大降低，因此即使它仍然被广泛运用于假发套和其他毛发的粘贴上，如果拍摄环境温度较高，演员出汗多，酒精胶也不是最好的选择。虽然比起其他的黏合剂酒精胶的价格相对便宜一些也是一种优势。

图8-5

白胶（Pros aide）：

白胶是一种水溶性的丙烯酸黏合剂，如图8-6所示。它涂在皮肤上是白色乳液状的，在吹风机吹干后会形成一层薄薄的透明的黏性很好的薄膜，并具有极好的柔韧性，因此现在广泛运用于假皮零件上妆当中，通常我们在上妆时会在演员的皮肤上和假皮零件上都各涂一层白胶然后吹干，这样贴合度会更好。目前已知很少有人会对白胶有过敏反应。

图8-6

硅胶假皮黏合剂（TELESIS）：

硅胶假皮黏合剂是目前最受欢迎的一款医用级别黏合剂，一般会搭配它的稀释剂（TELESIS THINNER）一起使用，如图8-7所示。硅胶黏合剂的优点在于上妆时间短，黏性的持续度更久，但它的价格也很昂贵，好在一小瓶可以使用很长一段时间，在硅胶黏合剂里面加入适量的稀释剂可以增加它的量而且不会降低它的黏度。它是拍摄现场补妆必备的黏合剂。

图8-7

8.3 假皮黏合技巧

有一句老话叫熟能生巧，而贴好假皮零件的关键就在勤于练习。不同的假皮零件黏合剂的选择有时也不一样。以常用的发泡假皮和硅胶假皮为例，发泡假皮上妆一般会采用白胶，在拍摄环境温度高或者演员出汗多的情况下我们会在假皮零件和演员皮肤上都涂上白胶，然后吹干，最后进行贴合，这样妆面会更持久。反之或是演员带妆时间短的情况下可以选择只是在假皮零件上面涂上白胶，吹干再贴合。硅胶黏合剂常用于粘贴硅胶假皮，跟白胶一样你可以根据拍摄环境、拍摄时长和演员皮肤状态来选择黏合剂的用量。

演员皮肤清洁：在贴假皮前要用去油脂的化妆水对演员皮肤进行清洁，如果演员有带妆需要用无油的卸妆水卸去妆面，演员的皮肤在上妆前必须没有多余的油脂，这样黏合剂的附着力才会更好。

假皮的清洁：这是上妆前最重要的步骤之一。用99%酒精清理假皮零件的正反两面，把假皮零件上制作时多余的凡士林和粉末或是灰尘清理干净，便于贴合。

8.4 上妆

上妆材料和工具清单：

上妆假皮零件，妆前爽肤水（去油型），特效隔离（Pro shield、Skin barrier 或 Top guard）、剃须刀、上妆围布、吹风机、发夹或发网、硅胶假皮黏合剂，硅胶稀释剂、白胶、透明散粉、99%异丙醇（通常叫99%酒精）、溶边剂（丙酮）、封妆水（Final seal 或 Green

marble 和 blue marble）、胶刷（多种型号）、棉签、卸妆棉、三角海绵、粉扑、橘色效果棉、镊子、调刀、小剪刀、接边膏（Bondo）、酒精油彩（illustrator 或 sta-color）、酒精颜料盘、喷枪（单动型喷枪或双动按钮型喷枪）、气泵、抽纸、湿纸巾、CC杯、纸杯、厨房用纸等，如图8-8所示。

图8-8

假皮零件粘贴：

假皮零件分为一片式或多片式，无论是一片式或多片式在涂黏合剂之前都要用99%酒精把假皮零件清理一遍（如果假皮零件已经预上色只需清理假皮零件背面的部分）。

第一步：在涂黏合剂之前，将假皮零件组合摆放在位置上，检查看是否合适。

第二步：将假皮零件放到正确的位置上以后，边缘扑上散粉，可以借此标明需要涂抹黏合剂的地方，如图8-9所示。

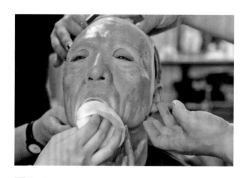
图8-9

第三步：粘贴假皮零件的步骤最好由里往外、由低到高，尤其对于那种又大又重的假皮零件，这样粘贴操作的时候更容易掌控，如图8-10、图8-11所示。

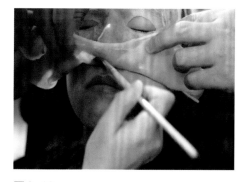
图8-10

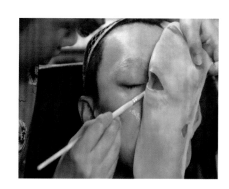
图8-11

第四步：以白胶为例，在假皮零件和模特所要贴的位置上各刷上一层薄薄的白胶，用吹风机吹干再粘贴到同样已经涂有白胶并吹干的表面，如图8-12所示。

这里要注意的是，白胶涂得越多黏得越牢，这是一种误解。这样只会造成黏合剂的堆积，而不会加强它的功效。

第五步：如果出现想调整位置的情况，可以用酒精轻轻将假皮零件取下，重新选好位置粘贴。注意在取下假皮零件时，边缘假皮零件会出现卷边的情况。

第六步：如果你需要多片假皮零件组合粘贴，一定要按照正确的顺序粘贴才能完全合适。

第七步：注意接边，隐藏假皮零件边缘。首先通过粘贴假皮零件及接边膏来隐藏边缘，其后再通过上色进一步使假皮零件和皮肤融合，点状上妆法是隐藏边缘最好的办法之一，如图8-13所示。

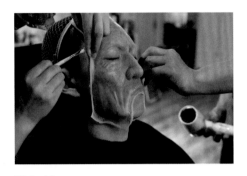

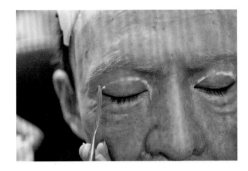

图8-12

图8-13

假皮零件上色：

给假皮零件上色的粉底材质选择很大程度上要取决于假皮零件的材料。接下来我们以发泡乳胶、硅胶以及明胶来讲解如何对它们进行上色。

发泡乳胶上色：

如果假皮零件由发泡乳胶做成，适合的材料有rubber musk grease paint（简称面具油彩）和PAX颜料（PAX颜料由白胶和丙烯颜料调和）。在使用这两种颜料给发泡乳胶上色时，需要多准备几个三角海绵，把三角海绵用手撕出凹凸不平的表面，再用点彩的方法把颜料上到发泡乳胶假皮上，如图8-14所示。

第一步：在点彩的时候要将发泡乳胶完全覆盖，不要让发泡乳胶本身的颜色透出来。可用凹凸不平的三角海绵将底色由发泡乳胶零件的颜色自然过渡到皮肤的颜色，如图8-15所示。

图8-14

图8-15

第二步：用点彩方法打底色的时候，注意每层的颜色饱和度都不要太高，稀释颜色，薄而多层地拍涂上去，这样底色也就会有了它自己的层次感，如图8-16。

第三步：无论你是使用面具油彩还是PAX颜料，都需要在底色上完后马上扑上散粉。面具油彩因为含油分比较高容易反光容易被发泡乳胶吸收，用散粉定妆可以让面具油彩稳定

且防止反光。而PAX成分由白胶组成，所以颜料本身具有很强的黏性需要用散粉覆盖住它的黏性防止出现不明物体粘在你的底妆上，而破坏了干净的妆面，如图8-17所示。

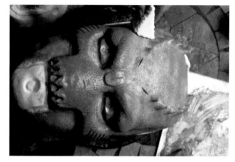

图8-16

这里需要注意的是在使用散粉之前，要等底色变干。特别是使用PAX颜料的时候，可以用吹风机来加速底色变干。

第四步：完成底妆后，根据需求可用酒精颜料（Skin Ilustrator、Sta-Color、Temptu Pro或者其他市面上的酒精颜料）继续增加颜色的变化塑造妆面层次感，使用喷枪以点喷的方式能够更好地衔接发泡皮与皮肤边缘，颜色需要用99%的酒精稀释，注意上颜色也要薄并进行多次喷涂，如图8-18所示。

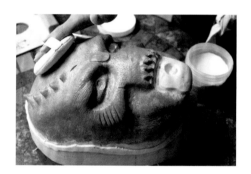

图8-17

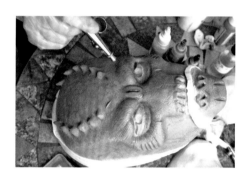

图8-18

第五步：上妆除了要达到塑造角色的需求以外，最主要的是让假皮零件与真皮肤衔接自然。有时候由于化妆光线与拍摄光线不一样，到实际拍摄的时候如果边缘依然可见，那么我们需要及时对妆面进行调整。

这里需要注意的是如果边缘是因为阴影而凸显的话，可用浅一点的颜色去中和。反之，则用深点的颜色去调和高光。还有一种情况是颜料的反光或是接边膏反光而使边缘不自然，可以用一种防闪（ANTI-SHINE）产品涂在反光的地方。总之，在拍摄的时候现场特效化妆师要保证镜头前妆面能够被完美的呈现。用经验和技巧去处理妆面出现的状况。

硅胶上色：

硅胶上色相较于发泡乳胶来讲步骤会简单一些。在之前讲解用硅胶制作假皮的方法时我们有提到可以在调和硅胶的时候进行硅胶的内着色。所以可以先在上色的时候用酒精颜料隐藏好假皮与皮肤的衔接处，再根据角色设定来上色。由于硅胶在材质上已经接近皮肤的质感所以我们在上色的时候也需要保持住硅胶的半透明性。而也正是由于硅胶材质的半透明性，才是我们制作假皮零件的时候受使用硅胶材质的重要原因。为了保持硅胶的半透明性，我们通常使用喷枪以点喷的方法上色，酒精颜色要用99%酒精稀释，颜色要以薄而多层的形式来叠加，在保持它的半透明性的基础上，制造出颜色的层次感，让妆面效果更接近人肤

质的本身质感。

　　上色前先用99%酒精清理假皮零件，如图8-19所示。

　　使用酒精颜料配合喷枪工具进行喷绘上色，如图8-20、图8-21所示。

　　用喷枪勾画细节，继续肤色的叠加，如图8-22所示。

　　用笔刷加深细节，如图8-23所示。

　　预上色完成，如图8-24所示。

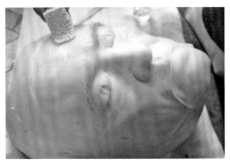

图8-19

图8-20

图8-21

图8-22

图8-23

图8-24

明胶上色：

　　明胶上色与硅胶上色步骤和方法几乎相同。明胶零件跟硅胶零件一样本身就有颜色，在安装好明胶零件后最重要的一步是必须对明胶零件喷一层隔离，以防止颜色被明胶材料吸

收而无法着色，或者造成明胶的分解。常用的隔离剂是PPI公司的Green Marble Selr。喷上一层隔离剂后上妆颜料可以使用酒精颜料。上色方法依然是点喷为最佳，酒精颜色用99%酒精稀释，颜色要薄、透且要有层次感。

8.5 卸妆

卸妆材料：

卸妆棉、棉签、特效卸妆油（IPM）、卸妆刷、去胶剂、毛巾、一次性杯子、卸妆粉扑、湿纸巾、微波炉或加热毛巾的机器、爽身粉等，如图8-25所示。

卸妆步骤：

第一步：用一把比较硬的卸妆刷蘸上去胶剂，轻轻将卸妆刷插入假皮零件与皮肤之间，慢慢移动卸妆刷，逐渐扩大开口，如图8-26所示。

第二步：随着去胶剂开始溶解黏合剂。慢慢提起假皮零件，同时继续用卸妆刷等各种工具去除黏合剂，如图8-27所示。

图8-25

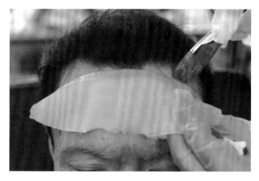

图8-26

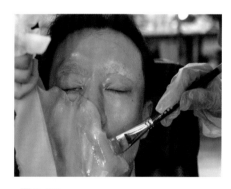

图8-27

这里需要注意的是，不要过度拉扯假皮零件，以防拉伤演员的皮肤。

第三步：假皮零件从脸上全部卸掉后，转用卸妆油，将模特皮肤上的黏合剂全部清除干净，如图8-28所示。

第四步：用微波炉或其他热毛巾的工具将准备好的2~3条湿毛巾加热，注意毛巾的水不要太多，加热的毛巾放在演员面前试一试可接受的温度后再用热毛巾将演员面部包住，这个过程可以将残余的黏合剂用热蒸汽去掉，如图8-29所示。

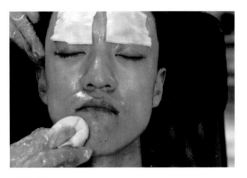

图8-28

图8-29

第五步：为了检查是否有残余的黏合剂，可以用粉扑取一点爽身粉扫过涂过黏合剂的位置，如图8-30所示，如果有白色残余的地方可以继续用卸妆油进行处理。完成这一步我们所有的卸妆步骤就完成了。为了更好地保护演员的皮肤方便下次上妆我们需要对演员皮肤进行卸妆后的简单护理，接下来就会讲到如何对皮肤进行卸妆后护理。这个步骤不可省略，这不仅仅是让演员的皮肤能够在下次上妆时呈现最好的上妆状态，也是特化师与演员之间融洽关系的重要一步。

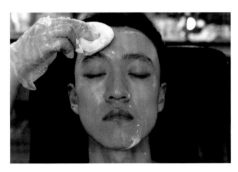

图8-30

8.6 皮肤护理

皮肤清理干净后，要让演员皮肤保持最好的状态。用热敷毛巾，使皮肤缓解疲劳。

清洁后做简单的补水护理，并涂上温和的润肤产品。因为，演员的皮肤是我们上妆的基础要素，如若处理不当，引起演员皮肤异样，将会无法完成后面的上妆工作。

皮肤护理有很多种方法，形成我们自己的工作方法，也是取得演员好感的重要途径。

8.7 假皮零件的清洗和保存

假皮零件清理最主要的是去掉卸妆时残余的卸妆油和多余的黏合剂。如果假皮零件还

有残余卸妆油，我们再次使用的时候就有很大可能假皮零件不能黏合到演员皮肤上。而多余的黏合剂则会造成堆积使假皮不能与演员的皮肤更好贴合，甚至会在演员脸上出现不属于原本的结构，也不利于假皮零件与演员皮肤衔接处边缘的隐藏。

清理假皮零件时需要准备以下工具：镊子、小刷子、酒精、散粉。为了清理干净卸下的假皮零件我们需要仔细、小心地用刷子蘸取酒精将卷起的边缘刷开，用镊子去掉残余黏合剂和接边膏，这个过程需要注意的是尽量不要破坏假皮零件的边缘，完成这个步骤会花一些时间。假皮零件都清理干净后再用散粉扑在假皮零件上。最后我们将假皮零件存放在模型上以保持它的形状方便下次再使用。

9

假皮类特效版妆面效果

9.1 光头套上妆

光头套分为乳胶光头套、乙烯基光头套（可溶边型），也有定制的翻模发泡头套或硅胶头套。接下来我们以乳胶光头套作为示范。

上妆材料和工具清单：

妆前爽肤水（去油型）、特效隔离（Pro shield、Skin barrier 或 Top guard）、乳胶光头套、上妆围布、吹风机、发夹或发网、白胶、透明散粉、99% 异丙醇（通常叫 99% 酒精）、溶边剂（丙酮）、封妆水（Final seal 或 green marble 和 blue marble）、PAX 颜料、胶刷（多种型号）、棉签、卸妆棉、三角海绵、粉扑、橘色效果棉、镊子、调刀、小剪刀、接边膏（Bondo）、酒精油彩（illustrator 或 sta-color）、酒精颜料盘、喷枪（单动型喷枪或双动按钮型喷枪）、气泵、抽纸、湿纸巾、CC 杯、纸杯、厨房用纸等，如图 9-1 所示。

图 9-1

妆前准备：

第一步：梳理头发。

人的头发是有一定蓬松度的，而光头套用力拉紧后藏在里面的头发如果不是梳理整齐并固定住的，就会有凸起的纹路显得不够平滑，如图 9-2 所示。

第二步：涂上白胶使其固定，如图 9-3 所示。

图 9-2

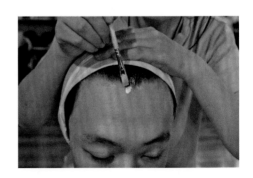

图 9-3

第三步：吹干白胶，然后把头发压紧贴在头皮上。

粘头发时必须注意，梳理一定要整齐，涂白胶时的宽度大约为两个手指并列宽，一定要贴紧，注意力度。太紧的话长时间带妆卸妆后模特头皮会疼。太松的话头发不够服帖会造成光头套在拉紧时挤压出现棱。两侧鬓角位置一定要垂直梳理整齐并粘上白胶，因为如果你的模特发量很多，倾斜着粘头发的话在佩戴光头套时鬓角容易出现棱。粘头发先从头顶开

始，然后延伸至两侧再到后脑勺。粘后脑勺时注意，宽度差不多半个手掌的宽度。具体根据模特发量来决定。如果发量很多就粘宽一点，如果发量少合适就行。粘完头发后扑粉，如图9-4所示。

图9-4

光头套的粘贴步骤：

戴光头套前要清洁光头套残余粉末，擦拭干净。模特发际线位置也必须清洁一下，防止油脂影响白胶的黏性。

第一步：套上光头套、调整确定光头套位置，如图9-5所示。

第二步：涂白胶固定带上光头套后在额头位置涂上白胶，大约涂一个手指的宽度。这是为了在后面拉扯光头套的时候有足够的宽度支撑拉扯光头套的力度，如图9-6所示。

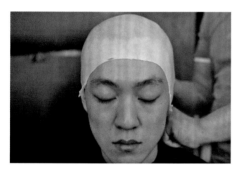

图9-5

图9-6

第三步：固定后脑勺位置。后脑勺粘胶的宽度差不多为一个手掌宽。让模特头部往后倾，光头套向下拉和皮肤黏合在一起，如图9-7所示。这样头部回到正常位置的时候，光头套不会产生褶皱。

这里要注意的是，最先固定额头位置，然后再固定后脑勺的位置。在固定后脑勺位置时，拉扯光头套的力度要注意控制，既不能拉得太松也不能拉得太紧。拉太紧会拉扯到模特的脸皮，使皮肤上吊，模特会特别不舒服。另外还会使脸部

图9-7

变形并且也容易造成光头套上出现手印或光头套扯坏的情况。拉太松贴不够紧会无法还原模特的头型比例，多余空间增多模特活动时会出现褶皱。

第四步：固定脖颈两侧和脸颊两侧的位置，如图9-8、图9-9所示。

后脑勺位置固定完后用白胶涂在脖颈一侧，不要全涂完，到耳垂位置就可以，因为必须要留有空间用来和前面鬓角衔接调整。不然很容易出现后面部位光头套是平滑没有褶皱的，但到鬓角位置就会有褶，而如果前后都用白胶粘死了，也就没有多余的空间去过渡褶皱了。

图9-8

图9-9

另一侧的鬓角也是同样步骤操作。

第五步：粘好之后修剪掉光头套多余的部分，修剪时注意不要伤到模特。

最好是拿手指放在剪刀下，让模特皮肤接触不到剪刀，这样会比较安全，如图9-10所示。

第六步：补胶，这个步骤可以使边缘完全贴服，如图9-11所示。

第七步：接边膏接边，接边的目的是更好地隐藏边缘。完成接边后要将接边膏吹干至半透明状态，如图9-12所示。

第八步：封边，对接过边后的边缘用橘色效果棉拍一层薄薄的白胶，如图9-13所示。

图9-10

图9-11

图9-12

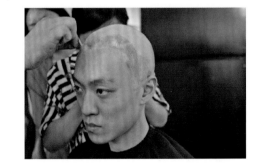

图9-13

上色：

第一步：找到与模特肤色相符合的PAX色用水与PAX调和使PAX质地不厚重，也能减

弱肤色的色度。PAX要拍均匀，一般情况下为2层。具体根据演员皮肤实际情况来选择，如图9-14、图9-15所示。

第二步：PAX拍完后用喷枪进行上色，如图9-16所示。

最后妆面完成喷上封妆，完成效果如图9-17所示。

图9-14

图9-15

图9-16

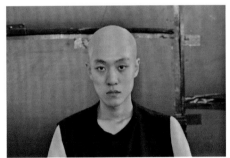

图9-17

9.2 老年妆上妆

上妆材料和工具清单：

妆前爽肤水（去油型）、特效隔离、上妆假皮零件、上妆围布、吹风机、发夹或发网、硅胶黏合剂、硅胶稀释剂、白胶、透明散粉、99%异丙醇（通常叫99%酒精）、溶边剂（丙酮）、封妆水、胶刷（多种型号）、棉签、卸妆棉、三角海绵、粉扑、橘色效果棉、镊子、调刀、小剪刀、接边膏、酒精油彩、酒精颜料盘、喷枪（单动型喷枪或双动按钮型喷枪）、气泵、抽纸、湿纸巾、CC杯、纸杯、厨房用纸等。

第一步：准备好粘贴的假皮零件，如图9-18所示。

第二步：戴好发网并用爽肤水对模特的皮肤进行清洁。

第三步：用散粉对分片进行定位。

第四步：用白胶和PAX颜料封眉，如图9-19所示。

第五步：吹干后扑上散粉，如图9-20所示。

第六步：用硅胶黏合剂先固定鼻子周围，然后由下往上，由中间向两边黏合，如图9-21、图9-22所示。

第七步：完善边缘处假皮的粘贴，用溶边剂进行溶边，如图9-23、图9-24所示。

第八步：完成下巴处假皮的粘贴。先确定好下巴位置再进行粘贴。同样要在粘贴完成后进行溶边，如图9-25所示。

第九步：完成脖子处假皮的粘贴。确定好脖子的位置。由中间向两边开始粘贴，最后完善边缘，如图9-26、图9-27所示。

第十步：用接边膏接边。

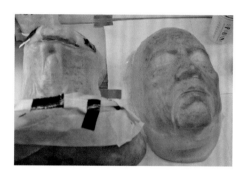

图9-18

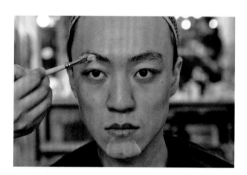

图9-19

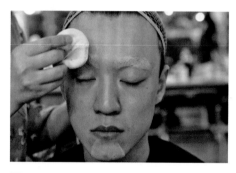

图9-20

图9-21

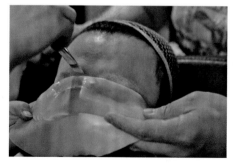

图9-22

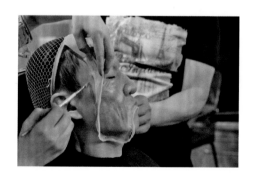

图9-23

图9-24

图9-25

图9-26

图9-27

第十一步：用白胶封边，如图9-28所示。

第十二步：之前我们已经讲到过硅胶预上色的步骤，在预上色完成后，我们将所有的假皮零件拼贴完成，用酒精颜色衔接假皮零件与皮肤的过渡部分，还有假皮零件之间的过渡区域。衔接时可以用喷枪进行点喷叠加的方法来完成，也可用刷子进行颜色衔接和补色，如图9-29、图9-30所示。

第十三步：戴上假发后进行封妆，如图9-31、图9-32所示。

妆面和造型完成，如图9-33~图9-35所示。

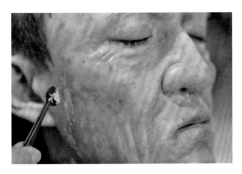

图9-28

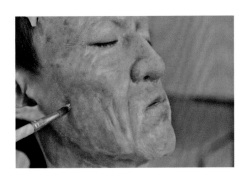

图9-29

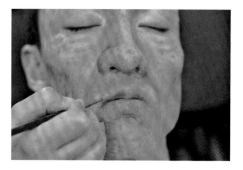

图9-30

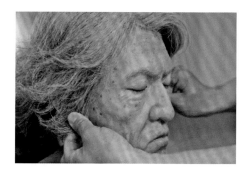

图9-31

图9-32

图9-33

图9-34

图9-35

9.3 外星生物上妆

上妆材料和工具清单：

妆前爽肤水（去油型）、特效隔离、上妆假皮零件、乳胶光头套、上妆围布、吹风机、发夹或发网、白胶、透明散粉、99%异丙醇（通常叫99%酒精）、封妆水、胶刷（多种型号）、棉签、卸妆棉、三角海绵、粉扑、橘色效果棉、镊子、调刀、小剪刀、接边膏、酒精

油彩、酒精颜料盘、喷枪（单动型喷枪或双动按钮型喷枪）、气泵、抽纸、湿纸巾、CC杯、纸杯、厨房用纸等。

妆前准备：

处理被遮盖的视线部位和修剪好鼻孔区域，如图9-36所示。

处理面部毛发。用白胶将眉毛平贴于面部，如图9-37所示，并吹干扑上散粉，如图9-38所示。

图9-36

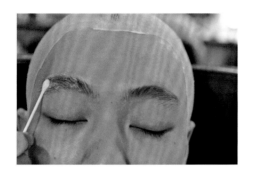

图9-37

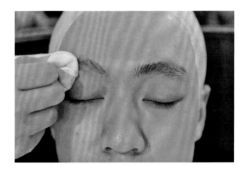

图9-38

假皮零件粘贴：

第一步：位置的确定。将发泡乳胶假皮零件放于模特面部，对准位置，如图9-39所示。

第二步：先固定住鼻翼的位置及其周围区域。然后将固定区域往上延伸到鼻梁处，如图9-40、图9-41所示。

第三步：固定好鼻梁的位置后，继续对上唇区域的粘贴，如图9-42、图9-43所示。

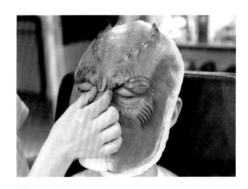

图9-39

图9-40

图9-41

图9-42

图9-43

第四步：完成脸颊两边和眼下假皮的粘贴，如图9-44所示。

第五步：继续眼上和额头部位假皮的粘贴，如图9-45所示。

第六步：中心区域粘贴完成后完善周围的部位，如图9-46、图9-47所示。尤其注意眼角区域，如图9-48所示。

第七步：完成下巴处假皮的粘贴，如图9-49、图9-50所示。

图9-44

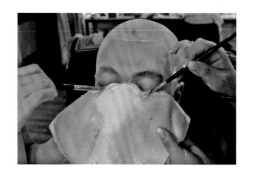

图9-45

图9-46

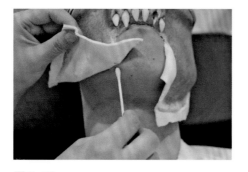

图9-47

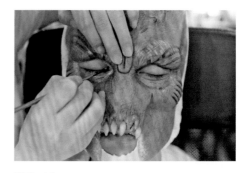

图9-48

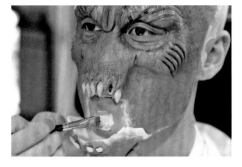

图9-49

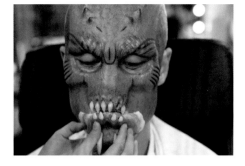

图9-50

边缘处理：

用接边膏过渡皮片之间的边缘和假皮零件与皮肤之间的过渡区域，吹干接边膏扑上粉，如图9-51、图9-52所示。

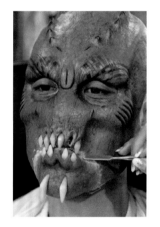

图9-51

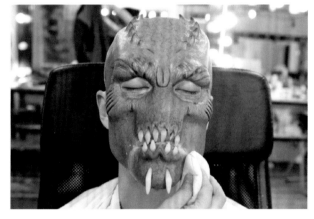

图9-52

上色：

用PAX颜色将下巴处与脸部的过渡衔接好，以点拍的方式薄涂多层，直到看不到衔接的边缘，如图9-53所示。

用PAX颜料衔接真皮肤与假皮，如图9-54所示。

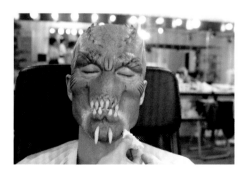

图9-53

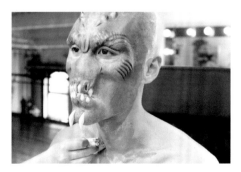

图9-54

用油彩颜色做眼部的衔接，如图9-55所示。

可用排刷或喷枪使用酒精油彩颜料进行最后上色，完成颜色的整体过渡，如图9-56所示。

配戴上特殊效果隐形眼镜。

这里需要注意的是在佩戴隐形眼镜之前要保持双手的清洁，如果隐形眼镜有左右之分要确保将它们佩戴正确，如图9-57所示。

妆面完成，效果如图9-58~图9-60所示。

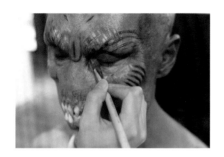

图9-55

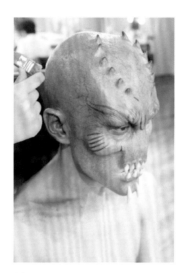

图9-56

图9-57

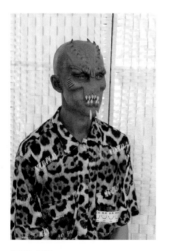

图9-58

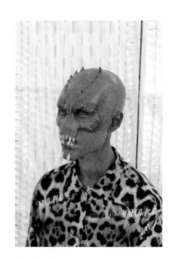

图9-59

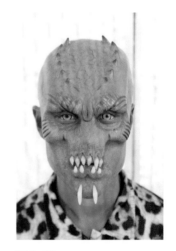

图9-60

9.4 人体伤效上妆

以利器伤口妆为例。

上妆材料和工具清单：

上妆假皮零件、上妆围布、吹风机、白胶、透明散粉、99%异丙醇（通常叫99%酒精）、溶边剂（丙酮）、封妆水、胶刷（多种型号）、棉签、卸妆棉、三角海绵、粉扑、橘色效果棉、镊子、调刀、小剪刀、接边膏（Bondo）、酒精油彩、酒精颜料盘、喷枪（单动型喷枪或双动按钮型喷枪）、气泵、抽纸、湿纸巾、CC杯、纸杯、厨房用纸、人造血浆等，如图9-61所示。

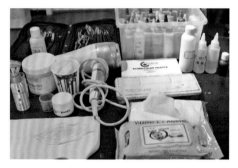

图9-61

妆前准备：

将上妆区域的皮肤用爽肤水清理干净。

假皮准备：

将假皮零件放在上妆区域进行比对调试位置，如图9-62所示。

图9-62

假皮粘贴：

第一步：位置确定后在发泡乳胶假皮零件的背面中心处刷上白胶并吹干，如图9-63所示。在演员皮肤位置刷上薄薄一层白胶并吹干。将假皮零件粘贴在皮肤上，如图9-64所示。

图9-63

图9-64

第二步：将假皮零件边缘与皮肤进行粘贴，如图9-65所示。

第三步：小心撕掉多余的边缘，如图9-66所示。注意不要把边缘最薄处给撕掉了，注意在边缘与皮肤相接处做好衔接，如图9-67所示。

第四步：用接边膏为假皮零件与皮肤进行接边。使假皮零件和皮肤能更好衔接，如图9-68所示。

图9-65

图9-66

图9-67

图9-68

发泡假皮零件上色：

用PAX上假皮的底色，先用贴近演员本身肤色的颜色，如图9-69、图9-70所示。

图9-69

图9-70

再用肉红色PAX以点拍的手法轻轻拍于假皮之上，有斑驳且薄透的红色斑点出现即可，切不可使整片假皮一眼看去充满肉红色，如图9-71、图9-72所示。

最后调试肤色，根据演员肤色来确定颜色，如图9-73。

PAX底色注意不要太厚，可以用水稀释。

PAX底色上完后，可用酒精颜料继续调整、衔接肤色和呈现妆面效果。

图9-71

图9-72

图9-73

喷枪上色：

用接近演员肤色的颜料进行衔接。再用LIP色（肉红色）增加假皮的肉质感，并尽量凸显出伤口的真实质感，如图9-74~图9-77所示。

图9-74

图9-75

图9-76

图9-77

细节刻画：

 用酒精油彩盘进行细节刻画，用血红色勾画皮肤组织，如图9-78~图9-81所示。

 上色完成，效果如图9-82所示。

 血浆效果如图9-83所示。

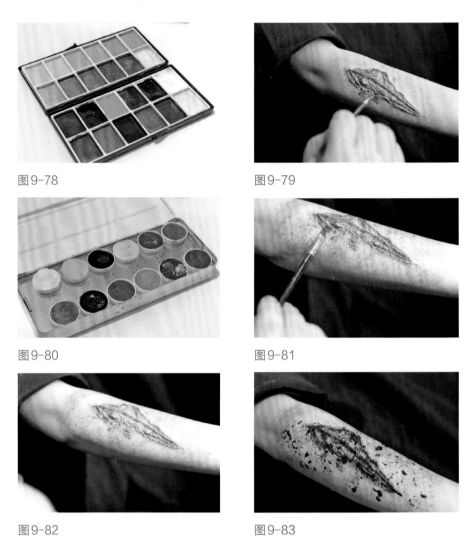

图9-78　　　　　　　　　　　　　图9-79

图9-80　　　　　　　　　　　　　图9-81

图9-82　　　　　　　　　　　　　图9-83

9.5　愈合型伤口

上妆材料和工具清单：

 上妆假皮零件、白胶、透明散粉、转印纸、99%异丙醇（通常叫99%酒精）、封妆水、

胶刷（多种型号）、棉签、粉扑、小剪刀、接边膏、酒精油彩、酒精颜料盘、厨房用纸等，如图9-84所示。

图9-84

妆前准备：

清理3D转印假皮的边缘部分，如图9-85所示。

在处理好的3D转印假皮上涂上白胶，如图9-86所示。

用转印纸的光滑面贴在涂有白胶的假皮零件面上，如图9-87所示。

贴上转印纸后用铅笔在转印纸上画出假皮零件的轮廓，如图9-88所示。

图9-85

图9-86

图9-87

图9-88

3D转印假皮粘贴：

在需要贴假皮的位置刷上一层白胶，如图9-89所示。

将多余的转印纸剪掉，轻轻撕掉透明转印膜，如图9-90所示。

将3D转印假皮贴在涂白胶的位置，如图9-91所示。

用纸巾蘸取清水将转印纸湿透直到可以将转印纸轻易地取下，如图9-92、图9-93所示。

用刷子或棉签蘸取99%酒精清理边缘，如图9-94所示。

用酒精颜料进行上色，如图9-95所示。

妆面完成，效果如图9-96所示。

图9-89

图9-90

图9-91

图9-92

图9-93

图9-94

图9-95

图9-96

10

毛发特效及制作

10.1 毛发的种类

目前行业内常用的毛发有三种：人类的头发（图10-1）、动物毛发（图10-2）以及人造毛假发（图10-3）。真人的头发在做造型时是最佳选择，但是价格昂贵。牦牛毛常常被用于假发的制作且它的粗糙度也非常适合制作胡须，它的天然颜色是黑色、灰色和灰白色，也可以人工染色。

图10-1

图10-2

图10-3

各种动物毛发是人类头发外真毛发的最佳选择，易于染色可以满足假发对色彩丰富方面的需求。同样，真毛发在价格上都不够亲民。

人造毛假发是价格最便宜的材料，现在运用的人造毛大多可以做卷、染色，在用途上比较广泛。

10.2 假发

假发套一般分为真发发套（包括：人类的头发和动物毛发）和人造毛发套。假发在佩戴后都需要清洗，纱边上面或有粘贴时残余的胶所以需要用专业的清洗液（或香蕉水）用刷子轻轻刷去，而头发则需要洗发剂和水来清洗，或用专业洗发用品干洗。

真发无论是人工钩织还是机器缝制都需要干洗，其他的则可以用洗发剂水洗。

假发片也分真发假发片和人造毛假发片，前者比后者更精细、更真实、价格也比后者贵很多。

假发佩戴前的准备：

在戴假发之前我们需要准备的工具有发梳、发夹、发胶、啫喱和发网。

短发——用发梳取一些啫喱把演员的头发往后梳顺。戴上发网确保没有头发露出发网。

中发——先把演员头发梳顺，再取中间的一撮头发编成小辫沿着中间平盘于头部。其余的头发以此方法围绕中心的盘发依次平盘于头围处。用发夹固定，再戴上发网。

长发——长发的盘发方法与中发一样，注意编的小辫一定要扁平地盘于头部。

假发佩戴步骤：

第一步：在佩戴之前先找到发套的前后与中心。

第二步：站在演员后，将假发套的前面中心位置放在发际线的下方，如图10-4所示。

第三步：轻轻把头套往后拉，戴上后再轻轻调试位置，如图10-5所示。

第四步：用手抓住发套鬓角后的位置进行调整，直到假发套处在头部的正中间并前后左右都对称了为止，如图10-6所示。

第五步：用发夹将假发固定到里面的真发上。

如果假发是前面有纱边的发套，则需要在戴好发套后增加以下步骤。

第一步：发套已经按前面的方法戴在头上并确定位置准确后。用酒精胶、白胶或硅胶黏合剂粘贴住，如图10-7所示。

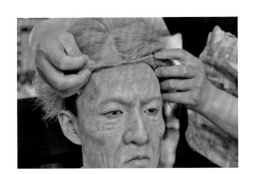

图10-4

图10-5

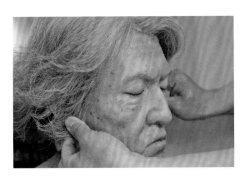

图10-6

图10-7

第二步：沿着纱边的发际线到两边的鬓角以及耳朵位置涂上薄薄的胶水，如果是白胶需要它干了后再粘贴，其他的胶则可以直接进行粘贴。粘的时候要准备好镊子和用水沾湿的纱布，用镊子粘贴好纱边位置，再用湿的纱网布将纱网紧紧压在头部，如图10-8、图10-9所示。

图10-8

图10-9

拆卸头套：

只用发夹固定的头套直接拆卸掉发夹即可。而有粘贴纱边的头套一般我们会再次使用，所以需要用下面几个步骤确保头套可以再次使用。

第一步：准备好酒精棉球或一支尼龙刷，用酒精浸透纱边，在做这个操作的时候一定要准备好纸巾在手里，以确保酒精不会流进到演员的眼睛中，如图10-10所示。

第二步：当胶黏剂变软时，小心用刷子或镊子提起纱边的边缘，如图10-11、图10-12所示。

图10-10

图10-11

第三步：取出发夹，此时发际线会比较容易提起，再提起假发套的后半部分，如图10-13所示。往上和往前提起假发套。注意纱边是最后取下的。

第四步：清洗纱边上的黏合剂，可以用丙酮或香蕉水，如图10-14所示。

第五步：将清理好的发套放在假发架上保存，好方便下次使用，如图10-15所示。

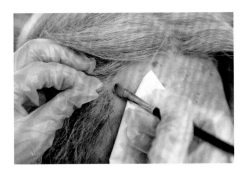

图 10-12

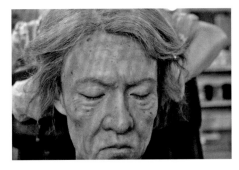

图 10-13

图 10-14

图 10-15

10.3 钩织毛发

　　手工钩织的假发几乎都是按照需求用真发定制的，所以价格也相当昂贵。但它们呈现的效果也很真实，戴上以后也特别合适。所以影视剧当中我们一般会给主要演员根据角色的需要定制假发套。毛发师会根据演员的头围来进行钩织，下面介绍如何进行头套钩织，从头围的测量到纱边的使用，还有钩织的方法都会进行详细介绍。

（1）头套钩织

头围测量：

① 头周围（从前额绕过后脑勺回到前额一周的长度），如图 10-16 所示。

② 头顶围（发际线到后颈窝的长度），如图 10-17 所示。

③ 耳朵到耳朵（经过头顶两耳间的距离），如图 10-18 所示。

④ 左太阳穴到右太阳穴（经过前额两侧太阳穴间的距离），如图 10-19 所示。

⑤ 大鬓角的测量位置如图 10-20 所示。

⑥ 小鬓角的测量位置如图 10-21 所示。

⑦ 斜鬓角的测量位置如图 10-22 所示。

⑧ 后发际线之间长度的测量位置如图10-23所示。

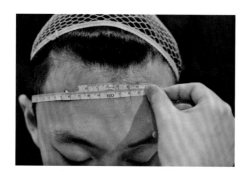

图 10-16

图 10-17

图 10-18

图 10-19

图 10-20

图 10-21

图 10-22

图 10-23

这里需要注意的是如果演员本身头发长或者多，要在测量的基础上预估量多留1~2厘米。

纱边的选择：

发际线边缘要选择薄的柔软的纱边，如图10-24所示。

其他部分需要选择相对较硬的支撑力强的纱边，如图10-25所示。

图10-24

图10-25

纱边的固定方法：

选取纱边覆盖在图样上用大头针将其固定，注意纱边要拉伸，但不能将纱边拉扯变形，如图10-26所示。

钩针选择：

毛发钩针分大号、中号和小号。钩针的选择必须根据钩织时所取发量来选择钩针。发量多时选取大号的钩针，接近发际线续边的时候则要选取小号钩针，如图10-27所示。

图10-26

钩织方法：

准备好了钩织毛发的工具和材料后，一般采取由后向前钩织的方法。如果先钩织前面的毛发再继续钩织后面部分的话，前面钩织好的毛发会妨碍后面的操作。

第一步：从整理好的毛发当中取出一小撮头发，一般在离发根5~6厘米的位置，用食指和拇指将窝成环状的头发捏住。

第二步：另一只手握住钩针，将钩针穿过网眼，勾住你需要的发量，再将带有头发的钩针拉着穿过网纱，如图10-28所示。

图10-27

第三步：拉出一截环状的头发后用钩针勾住另外一只手的头发，将勾住的头发穿过环状头发，拉出后在网上形成一个小结，如图10-29所示。

第四步：整理一下钩织好的小撮头发，将头发理顺，并轻轻拉紧在纱网上的头发结，如图10-30所示。

图 10-28　　　　　　　　　　图 10-29　　　　　　　　　　图 10-30

　　总结：在钩织毛发的时候需要注意方向，可以在底托上用铅笔画出毛发的钩织方向，然后根据绘制的方向进行钩织。头套会被其他头发覆盖的地方可以用大号钩织一次取比较大量的头发，大致一次取3~6根，而越接近发际线的地方钩织需要更加精细，所取发量也就会较少，用小号钩针大概一次取1~2根毛发，在发际线处用小号钩针进行续边，一次取一根头发，头发也需要选取本身比较细的毛发，这样在网上打出的小结才会更小，让头套更接近真实。

10.4　胡须和眉毛

胡须和眉毛的钩织方法：

　　在胡须和眉毛钩织前准备一些胡须和眉毛的参考图片，观察胡须的生长方向。按照角色需求去钩织，钩织方法与头发钩织一样。

　　注意方向和疏密度。完成钩织后需用烫发钳或是小号卷发棒进行造型，造型完成后需要再次进行修剪之后用梳子进行最终整理。

10.5　植发

　　植发比钩发简单，不需要穿过网眼。植发需要将单股头发植入发泡乳胶、硅胶、明胶

等材料。这种技术只能用在塑形零件、面具或者模型上，不能给真人植发。

植发的时候，前面的发际线最后植，否则在植后面的时候前面植好的毛发会妨碍到你。植发针在插入的时候必须有角度，你想要头发往哪边倒，针就往哪边斜。否则最后一脑袋头发全都是垂直向上的。

植胡茬的方法。将毛发剪成很短的一段一段的，注意要剪在一个你能控制的平面上，如调色纸的上面。一次粘一小块面积，省得浪费黏合剂，可以用刷子蘸取少量短发，按压在涂有黏合剂的表面。

植发工具：植发针（图10-31）

植发步骤：

① 用剪刀剪齐所需要扎的毛发，如图10-32所示。

② 参考所需的要求沿着头发生长方向植发。

③ 打磨植发针，如图10-33所示。

④ 最先从后面开始植发。

⑤ 单股扎进硅胶头里，注意扎的方向，如图10-34所示。

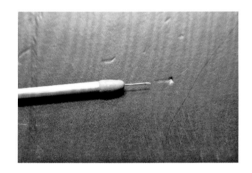

图10-31　植发针

图10-32

图10-33

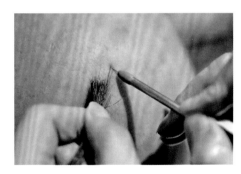

图10-34

10.6 静电植绒

　　静电植绒工作原理是通过电荷同性相斥异性相吸的物理特性使电力线与电极表面垂直。喷头式植绒是接上电源，通过植绒机产生数万伏的高压静电，输出到喷头内，喷头中的绒毛带上负电荷，然后在被植物体表面喷涂上胶黏剂，移动喷头靠近被植绒物体，绒毛在高压电场的作用下从喷头中飞到被植绒物体表面，呈垂直状植在涂有胶黏剂的物体表面上。

　　静电植绒机及喷头如图10-35、图10-36所示。

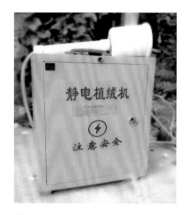

图10-35

图10-36